Auguste Rodin
im Albertinum

ASTRID NIELSEN

# Auguste Rodin
## im Albertinum

Staatliche Kunstsammlungen Dresden | Albertinum

Sandstein Verlag

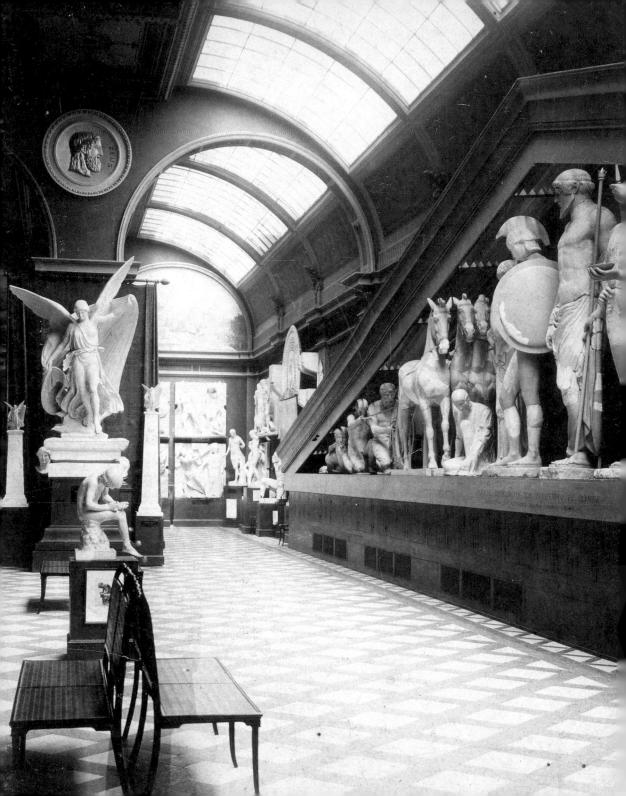

*»... Ich bin sehr glücklich so gut in Ihrem Museum vertreten zu sein,*
*lieber mit mehreren Gipsen als mit einem einzigen Marmor...«*[1]

# Auguste Rodin in Dresden

ASTRID NIELSEN

Auguste Rodin hat die Bildhauerei eines ganzen Jahrhunderts in einer Weise geprägt, die mit der Wirkung Michelangelos für die Kunst der Hochrenaissance vergleichbar ist.[2] Bis ins Alter von 40 Jahren hatte er es allerdings schwer, mit seiner Kunst zu reüssieren. Erst der Staatsauftrag 1880 für das »Höllentor«, in thematischer Anlehnung an Dantes »Göttliche Komödie« als Portal eines neuen Kunstgewerbemuseums in Paris geplant, brachte die Wende zum Welterfolg. Viele von Rodins Skulpturen sind aus diesem Großprojekt entwickelt, das ihn bis an sein Lebensende beschäftigte. Dazu kamen Einzelfiguren, Porträts, Denkmäler und Zeichnungen. Zudem hatte der Bildhauer ein großes Interesse an dem damals noch jungen Medium der Fotografie und nutzte dieses zur Verbreitung seiner Werke und zu deren Interpretation. In Zusammenarbeit mit dem Fotografen Eugène Druet entstanden ab 1896 Aufnahmen, die Rodins Werke aus ungewöhnlichen Perspektiven und in einer atmosphärischen Inszenierung zeigen.

Die Dresdner Skulpturensammlung war das erste deutsche Museum, welches Werke des Bildhauers erworben hat, was dem damaligen Direktor, Georg Treu

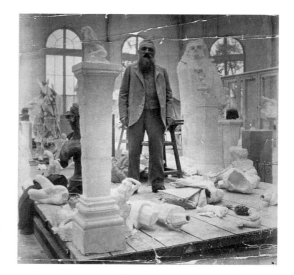

links
Unbekannter Fotograf:
Albertinum – Abgusssammlung,
Olympia-Saal

rechts
Eugène Druet: Auguste Rodin
in seinem Atelier in Meudon. 1902

(1843–1921) zu verdanken ist. Bis zum letzten Ankauf im Jahr 1912 konnte dieser mit insgesamt 20 Werken die größte Rodin-Sammlung in Deutschland anlegen – vielleicht auch die ungewöhnlichste, denn neben Bronzen und einem Marmorwerk sind es vor allem Gipsplastiken, die diesen Bestand ausmachen. Zudem erwarb der renommierte Museumsmann Fotos von Eugène Druet, weil er um die Bedeutung der Aufnahmen für die Wahrnehmung der Skulpturen Rodins wusste.[3]

Als im Frankfurter Kunstverein 1908 eine Ausstellung von Werken Rodins gemeinsam mit Gemälden von Ignacio Zuloagas stattfand, äußerte sich der Kunsthistoriker Fritz Wichert sehr skeptisch über die Werke; er

schrieb: »Die Schatten werden vielleicht ein paar alte Freunde erfreuen; ob sie aber dem Künstler neue Freunde werben werden, ist sehr fraglich. Sie stoßen eher ab, als daß sie anregen.« Er begründete außerdem, warum den Gipsen als »Repräsentanten des Rodinschen Stils in seiner radikalsten Nuance« kein Erfolg beschieden sein würde: »Die einen sagen: ›Ach Gips, das ist nichts Rechtes‹, die anderen: ›Es sind Abgüsse nach lebenden Menschen‹, die dritten finden sie unanständig, die vierten anatomisch unmöglich, die fünften können sich mit den fehlenden Gliedmaßen nicht einverstanden erklären, die sechsten sagen ›Er ist ein Scharlatan!‹, die siebten: ›Er ist verrückt!‹«[4]

Obwohl Wichert von der künstlerischen Qualität Rodins letztlich doch überzeugt war, bringt seine Äußerung deutlich zum Ausdruck, dass auf das Material Gips mit viel Unverständnis reagiert wurde, weil es bis dahin in der akademischen Bildhauerei des 19. Jahrhunderts allein als vorbereitendes Material galt, das für einen Entwurf oder ein Modell zu nutzen war. Im Werk Auguste Rodins erfährt Gips jedoch eine neue Wertschätzung, denn mit diesem fand der Künstler eine innovative Arbeitsweise, die ihm Assemblagen ebenso wie Fragmentierungen ermöglichten. So sind es nicht allein die Entwicklung des Torsos als eigenständiges Werk, das Interesse am Unfertigen und die damit verbundene inhaltliche Offenheit und Mehrdeutigkeit, der Ausdruck von Emotionen und Subjektivität, die ihn zum Wegbereiter der modernen Skulptur machten.[5]

Rodin schätzte die ästhetische Wirkung von Gips, die sich grundsätzlich von vermeintlich edleren Materialien

wie Bronze und Marmor unterschied. Und dies formulierte er in seinem Brief an Georg Treu 1897, indem er sagte, dass er lieber mit mehreren Gipsen im Museum vertreten wäre, als mit einem einzigen Marmorwerk.[6]

## Zur Geschichte der Dresdner Skulpturensammlung

Die Dresdner Skulpturensammlung umfasst Werke aus mehr als fünf Jahrtausenden – von den antiken Kulturen über alle Epochen der europäischen Plastik vom frühen Mittelalter bis zur Gegenwart. Das Herzstück der Sammlung ist die bedeutende Antikensammlung mit Skulpturen wie den »Herkulanerinnen«, dem »Dresdner Knaben« und dem »Dresdner Zeus« sowie Vasen, Bronzen und Terrakotten.[7] Die Skulpturensammlung ist eine seit dem

16. Jahrhundert gewachsene Sammlung, deren Anfänge in der 1560 gegründeten Kunstkammer des Kurfürsten August liegen.[8] Die größte Erweiterung, die einer Neugründung gleichkam, erfolgte nach 1697 durch August den Starken, dem sächsischen Kurfürsten und König von Polen. Durch dessen Sammelleidenschaft wurde Dresden zur ersten deutschen Stadt mit einer großen Antikensammlung nach italienischem Vorbild: Dazu sandte der Kurfürst seinen Kunstagenten Baron Raymond Leplat nach Rom, der aus dem Nachlass der Fürstenfamilie Chigi sowie aus der Sammlung des Kardinals Alessandro Albani 1728 insgesamt knapp 200 antike Skulpturen erwerben konnte.[9] Ebenfalls gesammelt wurde die zeitgenössische Skulptur, das heißt Werke des deutschen, französischen und italienischen Barocks, Marmorwerke ebenso wie Bronzen.[10] Zwischen 1729 und 1747 war diese Sammlung im Palais im Großen Garten untergebracht, danach im Japanischen Palais am Elbufer.

Mit dem Ankauf von 833 Gipsabgüssen im Jahr 1783 aus dem Nachlass des Malers Anton Raphael Mengs wurde zudem eine Abgusssammlung begründet, die bis zur Mitte des 19. Jahrhunderts schnell auf etwa 5 000 Abgüsse anwuchs.[11] Nach ihrer ersten Präsentation im Stallhofgebäude am Dresdner Neumarkt war die Abgusssammlung seit 1856 in der Osthalle des Galeriegebäudes von Gottfried Semper ausgestellt.

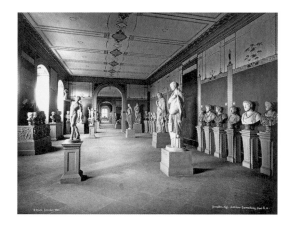

## Die Skulpturensammlung im Albertinum

Seit 1894 ist die Skulpturensammlung im Albertinum beheimatet. Das Albertinum selbst geht auf einen Renaissancebau zurück, der als Zeughaus für die Stadt Dresden in den Jahren 1559 bis 1563 entstand. Erste Umbauten und Erweiterungen des Zeughauses erfolgten im 18. Jahrhundert, wobei die Fassade eine zurückhaltend barocke Gestalt erhielt. Nachdem 1877 in Dresden ein neues Arsenal fertiggestellt worden war, verlor das Zeughaus seine ursprüngliche Nutzung. So fasste der Sächsische Landtag 1884 den Beschluss, die Antiken- und Abgusssammlung, die ab 1887 den Namen »Skulpturensammlung« führte, gemeinsam mit dem Hauptstaatsarchiv im ehemaligen Zeughaus unterzubringen.

In den folgenden Jahren wurde das Gebäude bis 1889 zum Museum für die Skulpturensammlung umgebaut. Es erhielt sein heutiges Aussehen im Stil der Neorenaissance und wurde nach dem regierenden König Albert benannt. 1891 wurde die Abgusssammlung im zweiten Obergeschoss eröffnet, 1894 die Sammlung der Originalbildwerke im ersten Obergeschoss.[12]

Ab diesem Zeitpunkt wurde die Skulpturensammlung stetig um zeitgenössische Plastik vergrößert – der Direktor, der hierfür verantwortlich zeichnete und sein Amt in Dresden 1884 angetreten hatte, war der Archäologe Georg Treu. Unter ihm war der Umzug inhaltlich mit zwei wesentlichen Neuerungen verbunden: Die alte Sammlung der antiken und barocken Originalbildwerke wurde

mit der Gipsabgusssammlung verbunden, die bis dahin in akademisch-klassizistischer Tradition der Gemäldegalerie zugeordnet gewesen war, also ganz im Sinne der von Johann Joachim Winckelmann 1755 in seinen »Gedanken über die Nachahmung der griechischen Werke in der Malerei und Bildhauerkunst« propagierten Vorbildfunktion der antiken Kunst insbesondere für die Malerei. Nun dienten die Abgüsse im Albertinum zu einer – mit dem Originalbestand allein nicht möglichen – Veranschaulichung der Entwicklungsgeschichte der Skulptur in enzyklopädischer Breite.

Etwa 2 400 Abgüsse nach antiken Skulpturen und Bildwerken der Renaissance waren im Januar 1891 im Beisein des Königs Albert der Öffentlichkeit übergeben worden und in chronologischer Aufstellung im zweiten Obergeschoss im Albertinum zu sehen.[13] Etwa 1 300 Abgüsse nach modernen Werken wurden im Verlauf desselben Jahres im Lichthof im Albertinum – einem mit Oberlicht ausgestatteten Bau im Innenhof – eingerichtet. Zu diesen Abgüssen gehörte eine umfangreiche Schenkung von Modellen, Skizzen und Entwürfen des Bildhauers Ernst Julius Hähnel, die er kurz vor seinem Tod der Skulpturensammlung überlassen hatte, und das sogenannte Rietschel-Museum, das bereits 1889 angegliedert worden war.[14] Hinzu kamen außerdem Modelle der kolossalen Brunnen »Stürmische Wogen« und »Stille Wasser« für den Dresdner Albertplatz von Robert Diez, die Modelle der »Vier Tageszeiten« von Johannes Schilling für den Treppenaufgang zur Brühlschen Terrasse und Abgüsse nach Werken von Christian Daniel Rauch, Bertel Thorvaldsen oder Johann Gottfried Schadow.

Der Umgang mit einer der größten und qualitätvollsten Abgusssammlungen der Welt ist insofern auch in Bezug auf die Werke Auguste Rodins in Dresden und deren Erwerbungen von Bedeutung, da Georg Treu ein besonderes Verständnis für das Material entwickeln konnte und begriff, warum Rodin Gips so schätzte – wenn auch aus einer anderen Motivation als Treu heraus.

Gipse waren für Treu ein völlig selbstverständliches museales Mittel, künstlerische Positionen und Entwicklungen zu veranschaulichen, und darüber hinaus waren sie leichter zu finanzieren als Bronzen oder Marmorwerke. In der Verwendung und Wertschätzung von Gipsplastiken begegneten sich Rodin und Treu von zwei ganz unterschiedlichen Seiten: der eine aus der künstlerischen Werkstattpraxis und einer daraus entwickelten neuen Ästhetik, in der Gipse zunächst selbstverständlich zum Arbeitsprozess bei der Vorbereitung von Bronzen

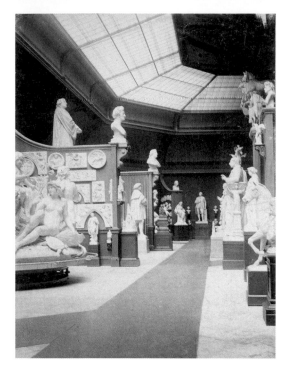

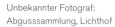

gehörten und dann in neuer Weise die Frage aufkommen lassen, wann ein Werk als vollendet anzusehen sei und ob es überhaupt auf die Vorstellung von »Vollendung« ausgerichtet sein könne. Die Auflösung des traditionellen Begriffs von Vollendung durch ein prozesshaftes Werkverständnis trug sicherlich zur neuen Eigenwertigkeit der Gipsplastiken in der Ausstellungspraxis von Rodin bei. Für Georg Treu, den Archäologen, hatte der selbstverständliche Umgang mit Gipsen ganz andere Gründe. Sie waren für ihn ein Arbeits- und Studienmittel bei der Kopienkritik sowie bei Ergänzungsfragen und darüber hinaus ein wesentliches didaktisches Mittel musealer Arbeit.[15] Im Kontext einer Gemäldegalerie und Sammlung von Bronzen und Marmorskulpturen haben Rodins Gipsplastiken eine ganz andere, wesentlich provozierendere Wirkung und werden auch in ihrem Inhalt anders wahrgenommen als im Zusammenhang mit einer Gipsabgusssammlung wie jener im Albertinum, in der sie gemeinsam mit den Reproduktionsgipsen ausgestellt waren.[16] Dass sogar Treu mit dem Status der Gipse

Rodins nicht ganz mit sich im Reinen war belegt die Tatsache, dass er alle Gips-Erwerbungen nach dem Ankauf im Zugangsverzeichnis der Abgüsse inventarisierte, die Büste Victor Hugos jedoch im Zugangsverzeichnis der Originale, also dem Inventar für Skulpturen vor allem aus Marmor und Bronze.

Neben der Zusammenlegung von Antiken- und Abgusssammlung zur »Skulpturensammlung« bestand die zweite von Treu bewirkte konzeptionelle Erneuerung des Museums in der Ausweitung der Sammlungstätigkeit auf die Kunst der Gegenwart.[17] Treus Vorgänger im Amt, der Archäologe Hermann Hettner, hatte hingegen noch 1877 die Ankäufe moderner Werke abgelehnt, »weil moderne Originalskulpturen hier überhaupt nicht gesammelt werden«.[18] Umso spektakulärer, weitsichtig und mutig erscheinen demnach Treus Bemühungen um die zeitgenössische Kunst, denn er wollte in Dresden einen Überblick dessen geben, »was in der Weltplastik in unserer Zeit geleistet wird«.[19]

## Georg Treu und die zeitgenössische Kunst – die ersten Ankäufe von Werken Auguste Rodins im Jahr 1894

Alfred Lichtwark, Direktor der Hamburger Kunsthalle, hatte im November 1896 in einem Beitrag »Der Pan über Dresden« die Situation vor Ort beschrieben und dabei auch Georg Treu und seine Kollegen, den Direktor der Gemäldegalerie Karl Woermann, den Direktor des Kupferstich-Kabinetts Max Lehrs sowie den Vortragenden Rat in der Generaldirektion der Sammlungen für Kunst

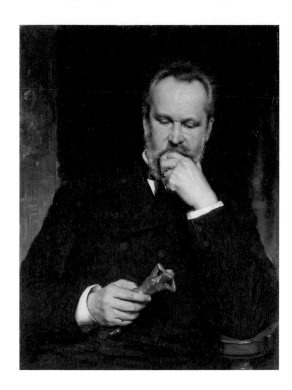

und Wissenschaft Woldemar von Seidlitz erwähnt. Sie seien es, »die ihren Namen in der Behandlung alter Kunst errungen haben, die aber jeder gesunden modernen Künstlerindividualität, jeder frischen Bewegung zugethan sind und sich nicht scheuen, für ihre Überzeugung öffentlich einzutreten [...]. Diesen Männern, deren Namen weit über Dresden hinaus in aller Munde sind, verdankt die Stadt nicht nur die in rascher Folge bewerkstelligte Reorganisation der altberühmten Sammlungen, sondern auch deren energischen Anschluß an die lebende Kunst.«[20] Nachdem Georg Treu sich während der ersten 15 Jahre seiner Amtszeit also vorrangig um die Einrichtung des Museums bemüht hatte, begann er vor allem ab 1897 mit den Erwerbungen zeitgenössischer Kunst.[21] Allerdings hatte er auch schon in den 1880er Jahren Werke der französischen Bildhauer Antoine-Louis Barye und Emmanuel Frémiet gekauft, ebenso von Alexandre Charpentier und Joseph Chéret. Es folgten im Eröffnungsjahr des Albertinums 1894 verschiedene Ankäufe polychromer Skulptur wie »Die neue Salome«

von Max Klinger, das Relief »Madonna mit Kind« von Arnold Böcklin und Peter Bruckmann, »Eva« von Artur Volkmann und »Das Waldgeheimnis« von Robert Diez.[22] Diese Werke spiegeln Treus besonderes Interesse an der Farbigkeit der Antike wider, seine wissenschaftliche Beschäftigung mit dem Thema hatte schon 1883 eine Ausstellung hervorgebracht. In seinem im November desselben Jahres gehaltenen und 1884 publizierten Vortrag »Sollen wir unsere Statuen bemalen?« warf er zudem die Frage auf, ob nicht auch moderne Bildhauer an diese Tradition anknüpfen sollten – das Resultat dieser Überlegungen zeigt sich in den zahlreichen Erwerbungen farbiger Plastik.[23] Eine Auswahl dieser Ankäufe wurde unverzüglich in der dafür vorgesehenen Abteilung im Albertinum präsentiert, in einem relativ kleinem Raum, dem »Zimmer der neueren Bildwerke«.[24] Hier befand sich auch Rodins Maske des »Mannes mit gebrochener Nase«, die Treu im Mai 1894 durch die Vermittlung des Grafen von Rex bei Rodin in Paris erworben hatte.

Paul Schumann berichtete in seinem Beitrag »Die Dresdner Skulpturensammlung« von den spektakulären Neuerungen im Albertinum: »Nicht das letzte Verdienst Treus ist, daß er auch der modernen Kunst nach Verhältnis seiner Mittel zu ihrem Rechte verholfen hat. Zwar ist die Zahl dieser neueren Originalbildwerke nicht allzu groß, aber es ist doch ein verheißungsvoller Anfang gemacht, und ein Beispiel zur Nachahmung gegeben, das hoffentlich im Interesse unserer Künstler eine recht zahlreiche Nachfolge finden wird.« Schumann beschreibt die einzelnen Werke und kommt schließlich zu Rodin: »Es folgt der in der Bewegung ganz eigenartige Merkur [...]

11

von Jean Marie Idrac (geb. 1849), dann im Gegensatz zu dieser weich und geschmeidig behandelten Gestalt, das eherne Zeitalter von Auguste Rodin, ein Jüngling, der in einfachster Stellung dasteht, mit knappen herben Formen, wie aufs äußerst Notwendige beschränkt, stark in den Muskeln, fest ausgeprägt und zäh, dabei ganz naturalistisch in der Behandlung des Fleisches. Von Rodin stammt auch die bronzene Maske eines Italieners, ein charaktervolles, wuchtiges Werk.«[25]

Diese beiden Werke stehen am Beginn der Verbindung zwischen Georg Treu und Auguste Rodin und sie sind die ersten Erwerbungen von Plastiken des französischen Bildhauers für ein deutsches Museum überhaupt. Dass Treu zunächst selbst noch keinen persönlichen Kontakt zu Rodin hatte und die Ankäufe durch Graf Rudolf von Rex[26], der sich zu der Zeit in Paris aufhielt, vermittelt wurden, sollte sich schnell ändern: Die Korrespondenz zwischen Museumsdirektor und Künstler setzt im Juni 1894 ein und wird schließlich bis nach dem letzten Ankauf des Porträts Gustav Mahlers 1913 fortgeführt.[27] Doch zuvor hatte Treu sich am 5. Februar 1894 schriftlich an von Rex gewandt, der seinerseits Treus Brief am 19. Februar ausführlich beantwortete und ihm über die aktuelle Lage auf dem Pariser Kunstmarkt berichtete. Offenbar berücksichtigte er dabei Treus explizit ihm gegenüber geäußerte Wünsche. Neben vielen Details zu Bildhauern wie Jean-Léon Gerôme und Emmanuel Frémiet kündigte von Rex an: »Meine nächsten

Brief von Auguste Rodin
an Georg Treu, 28. Juli 1894

Blick in die Haupthalle der Ersten
Internationalen Kunstausstellung in Dresden 1897
mit Rodins Marmorgruppe »Fugit Amor«

Besuche werden Rodin, Falguière und Mercié gelten.«[28]
Am 22. März teilte er Treu mit: »Bei dem Bildhauer Rodin
habe ich viele höchst interessante Arbeiten gesehen, im
Gypsabguß gibt es aber nur ›L'âge d'airain‹, eine schöne
männliche Figur in Lebensgröße. Dieser gehört dem
franz. Staat, der sie in Bronze besitzt, und außerdem ein
Exemplar in Gyps für ein Museum der Provinz soeben
anfertigen ließ. Diesen sah ich und glaube Rodin, daß wir
wohl die Erlaubniß, einen Abguß machen zu lassen, vom
Staate, (dem Directeur des beaux Arts, Monsieur Roujou,
3. Rue de Valois) erhalten würden. Rodin selbst liegt na-
türlich daran in der Dresdener Sammlung vertreten zu
sein, was ihm eine Ehre wäre. Die Gelegenheit wäre
günstig, da er die Form in seinem Atelier hat und die
Herstellung wohl unter seiner Aufsicht erfolgen würde.
Der Preis dürfte minimal sein. Wenn Sie selber ›L'âge
d'airain‹ wünschen sollten bin ich gern bereit zu versu-
chen, die Erlaubniß auf mündlichem Wege bei Mr. Rou-
jou zu erwirken […]. Für den Fall, daß Sie mir die Dinge
überlassen wollen, bitte ich Sie um Ihre Autorisation.«[29]
    Treu antwortete jedoch zunächst verhalten und bat
für seine Entscheidung um etwas Zeit, um sich die Fotos
des »Ehernen Zeitalters« noch einmal genau anzuse-
hen.[30] Die Entscheidung fiel schließlich positiv aus, auch
wenn der Archäologe Treu sich offensichtlich mit dem
Verständnis des Werkes schwer tat, da er sich die Hal-
tung des Armes nicht erklären konnte und aus diesem
Grund bei Rodin nachfragte: »Was die Aufstellung Ihrer
Figur angeht, so schreiben Sie mir bitte, ob sie in der
Linken eine Lanze, einen Stab oder Ähnliches halten soll,
oder ob ich die Gebärde falsch verstehe?«[31] Rodin ant-

wortet darauf, er habe schlicht und einfach keine Lanze
hinzugefügt, denn dies hätte verhindert, die Umrisse zu
sehen: »So wie er ist, ist er gut.«[32]

## Die Internationale Kunstausstellung in Dresden 1897

Gelegenheit, den Bestand an aktueller Plastik zu ver-
mehren, boten seit 1897 vor allem die in Dresden abge-
haltenen internationalen Kunstausstellungen, die im 1896
fertiggestellten Ausstellungspalast am Großen Garten
stattfanden.[33] Durch die Erste Internationale Kunstaus-
stellung 1897 erfuhr das Ausstellungswesen in Dresden
wichtige Impulse, die zeitgenössische Presse lobte die
Schau als »ohne Zweifel eine der besten, die in den letzten
Jahrzehnten in Deutschland veranstaltet worden sind«.[34]
Die Mehrzahl der Bildhauerarbeiten wurde in der großen
Halle des Palastes und dem dahinter angrenzenden Saal

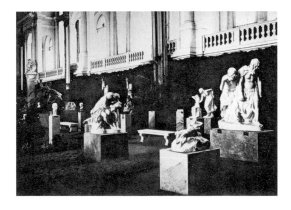

13

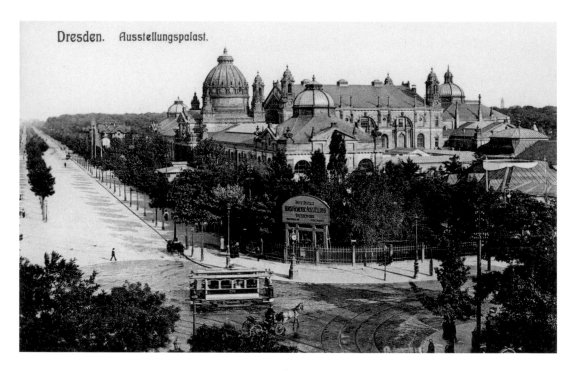

präsentiert. Die belgische Plastik war mit Künstlern wie Charles van der Stappen, Paul Dubois und Jules Lagae vertreten; vor allem erregte Constantin Meuniers umfangreich präsentiertes Werk große Aufmerksamkeit. Nebeneinander wurden deutsche und ausländische Künstler gezeigt, der Blick in den Ausstellungsraum gibt einen atmosphärischen Eindruck.[35]

In der Presse wurde außerdem betont, dass »neben den belgischen Bildhauern die französischen eingehendes Studium« verdienten. An ihrer Spitze stünde Auguste Rodin »mit seiner zwar skizzenhaften, aber doch fabelhaft ähnlichen Büste Viktor Hugo's«.[36] Rodin zeigte insgesamt sechs Arbeiten, neben der Büste Hugos auch die »Innere Stimme«, die gemeinsam mit dem »Kleinen männlichen Torso« im Anschluss an die Ausstellung von Treu erworben wurden. Zur Vorbereitung dieser Ausstel-

lung war Georg Treu gemeinsam mit Robert Diez, Wol-
demar von Seidlitz und Gotthard Kuehl im Frühjahr 1896
nach Paris gereist, um Rodin und andere Künstler zu
besuchen.[37]

## Die Internationale Kunstausstellung in Dresden 1901 und der »Dresdner Bildhauerstreit«

1901 folgte die nächste internationale Schau, auf der
Rodin mit nunmehr zehn Arbeiten im »Saal 42«, einem
an die Große Halle angrenzenden kleineren Saal, vertre-
ten war, darunter – wie hier zu erkennen – das große
Modell des »Victor Hugo« mit der »Tragischen Muse« und
das Bildnis Puvis de Chavannes.[38] Drei der ausgestellten
Werke befanden sich bereits im Besitz der Skulpturen-
sammlung, Treu hatte sie zuvor nach der großen Rodin-

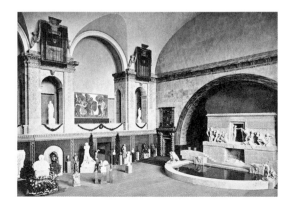

Ausstellung im Rahmen der Pariser Weltausstellung
1900 im Pavillon de l'Alma erworben: das Bildnis Jean-
Paul Laurens' in Bronze, »Eva« in der Marmorausführung
und die bronzene Verkleinerung des Schlüsselträgers
»Jean d'Aire« der Bürger von Calais.[39]

Auf dieser Reise im Jahr 1900 nach Paris stand Treu
in freundschaftlichem Kontakt mit Justus Brinckmann,
dem Direktor des Hamburgischen Museums für Kunst
und Gewerbe, wovon verschiedene Briefe Treus im dor-
tigen Archiv zeugen.[40] In der von Wilhelm Kreis entwor-
fenen großen Halle des Ausstellungspalastes fand wie
bereits 1897 die überwiegende Zahl der Plastiken Platz.
Raumbestimmend wirkte der Abguss von Albert Bartho-
lomés »Monuments aux morts«. Auffallend ist hier die
Aufstellung von Gipsabgüssen der drei berühmten Frau-
enstatuen aus dem antiken Herkulaneum in den erhöh-
ten Wandnischen (die Originale befinden sich in der
Dresdner Antikensammlung).[41] Für Georg Treu, der die
Auswahl und Präsentation der plastischen Werke be-

Rodin : Eva (Marmor) Bürger v. Calais (Bronzestatuette) u. J. P. Laurens (Bronzebüste)

Adresse Télégraphique : MICHELL-KIMBEL - PARIS       TÉLÉPHONE

## Transports Internationaux Maritimes & Terrestres.

### MAISON MICHELL & DEPIERRE
#### Fondée en 1849

# MICHELL & KIMBEL Succrs

### 31, Place du Marché St Honoré, PARIS

| HAVRE | ANVERS | MARSEILLE |
|---|---|---|
| 26, Rue des Viviers | 132, Av. du Commerce | 20, Bl Maritime |

*(left margin stamp — addresses:)*
ANVERS... LIÈGE...
DUNKERQUE...
BORDEAUX...
LONDRES...

COMMISSION · EXPÉDITIONS ·
AFFRÈTEMENTS · ASSURANCES ·
MAGASINAGE · RECOUVREMENTS ·
AGENCE EN DOUANE ·
SERVICES SPÉCIAUX À PRIX RÉDUITS ·
POUR TOUS LES POINTS DU GLOBE ·

Nº 588 Esp       PARIS, le 18 Décembre 1900

Monsieur Creu Directeur
du Musée Dresde

Nous avons l'honneur de vous informer que nous vous avons
adressé par petite vitesse, entremise de
Mr Albert Senewald, Dresde à raison de
port, emballage dûs _____ les colis dont le détail
est ci-bas et qui après bonne réception veuillez tenir à la disposition
de qui de droit. Nos remboursements jusqu'à Rodin
s'élèvent à francs 12 700 y dont nous vous débitons
Agréez, Monsieur, nos saluts empressés.

*(left, small note:)* Drid Biefe mit der ... bürglären ...
...fangen am 9/1. 1901. P.

Pr MICHELL & KIMBEL

### DÉTAIL

| Marque | Numéro | Kilo brut | Désignation | |
|---|---|---|---|---|
| M K | 16 | 80 | 1 cause | Eve Marbre |
| D | 17 | 62 | 1 " | Bourgeois de Calais |
| | | 142 | 2 | Buste de J. P. Laurens |

Les frais de transport et d'emballage ont suivi.
Monsieur Rodin nous a donné ordre
de faire suivre la somme de
f 12 700 y en remboursement, mais pour
vous éviter les frais très onéreux qui
en auraient été la conséquence, nous ne
l'avons pas fait et vous prions de vouloir
bien nous envoyer sans retard de ce
montant dont nous nous sommes portés garants d'après votre dépêche.
L'assurance contre la casse n'a pas
été couverte

treute, waren diese antikischen Verzierungen des Ausstellungsraumes durchaus programmatisch, erlaubten sie doch so der Gegenwartskunst die Einbindung in eine antike Tradition.[42] Was es heißt, im Sinne der Antike neu zu schaffen, hat Georg Treu später 1910 in seiner Publikation »Hellenische Stimmungen in der Bildhauerei von einst und jetzt« dargelegt. Nach einem Gang durch die Geschichte der plastischen Kunst bemerkte er abschließend: »Den großen Skulpturensaal sah ich einst voller Statuen. Neben Tüchtigem und Eigenartigem in überwiegender Mehrzahl allerlei Wirklichkeitsbilder, daneben prahlerisch gespreizte Jünglingsgestalten, verzweifelt sich windende oder lüstern sich wälzende Frauenleiber – und über diesem ganzen Gewimmel standen jene drei edlen, reichgewandeten Frauen aus Herkulaneum und blickten in ihrer mildheiteren Ruhe still auf all das vergebliche Mühen da drunten hinab.«[43]

Paul Schumann beschrieb in seinem Beitrag in »Die Kunst für Alle« am 1. Juli 1901 die Ausstellung: »Der Gesamteindruck ist glänzend, und wer mit dem Kunstleben in Deutschland in Fühlung bleiben will, wird nicht versäumen dürfen, in diesem Sommer […] nach Dresden zu gehen. […] Überaus imposant ist diesmal die große Halle hergerichtet. […] Außer einigen Gemälden ist die ganze Halle nur von Skulpturen gefüllt. Die ausländische Plastik, insbesondere die französische und belgische, überragt die deutsche Plastik an Zahl und Bedeutung der Kunstwerke bei weitem. Man hat der Dresdner Ausstellung ganz überflüssigerweise einen Vorwurf daraus gemacht. […] Der Leiter des Dresdener Albertinums, Geheimer Hofrat Georg Treu, dem die Sorge für die Vertretung der ausländischen Plastik anvertraut war, hat seine Aufgabe glänzend gelöst und damit nur seine Pflicht erfüllt. Er hat aus dem so überaus unerfreulichen Skulpturen-Wirrwarr der vorjährigen Pariser Weltausstellung das Beste ausgewählt und damit der Dresdner Ausstellung eine unvergleichliche Anziehungskraft gegeben. Wir können hier nur Weniges hervorheben […]. Von Auguste Rodin, dem bedeutendsten unter den lebenden französischen Bildhauern, sind zehn auserlesene Werke da, darunter die herrliche, in Marmor ausgeführte Eva, das Gipsmodell zu dem vielbesprochenen Denkmal Victor Hugos und die ergreifende Bronzestatuette des Bürgers von Calais.«[44]

Der Vorwurf, den Schumann hier nennt, verweist auf einen Disput, der als »Dresdner Bildhauerstreit« in der Öffentlichkeit geführt wurde.[45] Im Vorfeld der Internationalen Dresdner Kunstausstellung 1901 erschien am 6. Januar im »Dresdner Anzeiger« eine Stellungnahme von 34 Bildhauern, in der eine angebliche »krankhafte Ausländerei« beklagt wurde. Die Kritik war nicht künstlerisch begründet, sondern richtete sich schlicht dagegen, dass die verfügbaren Gelder überwiegend für französische Plastik aufgewendet wurden.[46] Es heißt: »Die Dresdner Bildhauer sehen […] mit tiefem Bedauern durch unaufhörliche Propaganda die Aufmerksamkeit der Kunstfreunde und des Publikums in einer Weise auf ausländische Plastik gelenkt, die nicht mehr länger so weiter gehen kann […]. Immer aufs Neue fließen bedeutsame Beträge für fremde Kunst ins Ausland; immer aufs Neue wird in der Presse und in öffentlichen Vorträgen das Lob französischer und belgischer Plastik ver-

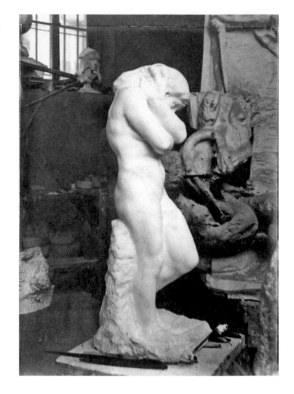

breitet, und immer aufs Neue werden Werke nach Dres-
den gezogen, die glänzenderen Kunstverhältnissen ihre
Existenz verdanken als sie bei uns vorläufig möglich sind,
die darum auf der heimischen Kunst mehr lasten als ihre
Vorbilder sein können.«[47] Auch wenn der Protest an die
Dresdner Stadtverwaltung gerichtet war, so war er
gleichzeitig eine persönliche Kampfansage an Georg
Treu. Treu erhielt vielfältige Unterstützung in diesem pa-
thetisch geführten Streit. Zu denen, die ihm persönlich
und öffentlich beistanden, zählte – neben Cornelius Gur-
litt und Max Klinger in Dresden – auch sein Hamburger
Kollege Justus Brinckmann, Direktor des dortigen Mu-
seums für Kunst und Gewerbe. Bis Mitte Februar stand
Treu mit Brinckmann in dieser Abgelegenheit in schrift-
lichem Kontakt, er schrieb am 9. Februar 1901: »Lieber
Herr Kollege, der Künstlerstreit geht jetzt immer weiter
und droht [...] eine gefährlichere Form anzunehmen. [...]
Es besteht offenbar die Absicht, die ganze Künstler-
schaft gegen die Kunstgelehrten insbesondere die Mu-
seumsdirektoren, aufzubieten, womöglich den Kaiser für
die Bewegung zu gewinnen, was nicht sehr schwer sein
dürfte, und dann den Versuch zu machen, Leute wie Sie,
Lichtwark, Tschudi, Seidlitz und uns übrigen [...] hier
durch zuverlässige Maler oder Bildhauer zu ersetzen, die
den Kollegen was abkaufen [...]. Aus diesem Grunde
habe ich Klinger gebeten, einen Absatz aus einem seiner
Briefe an mich veröffentlichen zu dürfen [...].«[48] Am
14. Februar 1901 schließlich schrieb Treu an Brinckmann
weiter: »Lieber Kollege, hier, wenn nicht Friede, so doch
Waffenstillstand [...]. Teilen Sie bitte diesen Brief auch
Freund Lichtwark mit [...].«[49] Sein Handeln hatte Treu in

Dresden öffentlich inhaltlich begründet, denn »diese Ge-
legenheit ungenutzt vorübergehen zu lassen, wäre für
einen Vorstand unserer Skulpturensammlung eine
Pflichtwidrigkeit gewesen. Eine noch größere freilich
wäre es, wenn er es überhaupt versäumt hätte, die gro-
ßen Neuerungen, Wandlungen und Erfolge der franzö-
sischen und belgischen Bildhauerei hier zur Anschauung
zu bringen.«[50]

Treu hatte sich zwar von Beginn an bei den Erwer-
bungen zeitgenössischer Kunst auch immer um die
deutschen Bildhauer bemüht, allein die Beispiele Adolf
von Hildebrand, Max Klinger und August Hudler[51] ver-
deutlichen dies. Dennoch war die herausragende Rolle
der französischen und belgischen Bildhauerei in künst-
lerischer Hinsicht nicht zu bestreiten. Treus Ringen um
Internationalität hatte mit den ersten Erwerbungen der
Werke Rodins begonnen und wurde weiter fortgesetzt,
wobei die Auswahl breit gefächert war und sowohl für
die Sammlung der Originalbildwerke als auch der Gips-

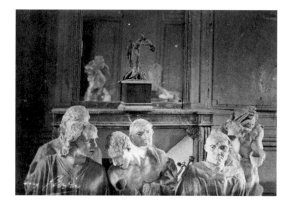

Eugène Druet: »Die Bürger von Calais«
in der Folie Payen. 1896–1900

abgüsse erfolgte. Zu den spektakulären Ankäufen französischer Kunst zählte neben den Arbeiten Rodins auch Albert Bartholomés »Denkmal für die Toten«, der eigentliche Auslöser des Bildhauerstreits.[52] Das Relief »Die Bäcker« von Alexandre Charpentier – in einer zweiten Ausführung des ursprünglich am Square St. Germain-des-Prés in Paris vermauerten Exemplars in farbig glasierten Steinzeugkacheln – brachte außerdem eine weitere motivische Ergänzung zu den bereits vorhandenen Werken Constantin Meuniers.[53]

## Die Erwerbungen der Fotografien von Eugène Druet 1901

Neben den Skulpturen Rodins erwarb Georg Treu im Jahr 1901 mit 273 Aufnahmen eine »complete Collection« von Fotografien Eugène Druets, von denen 42 in der Skulpturensammlung erhalten sind, die übrigen müssen als Kriegsverlust gelten. Auguste Rodin arbeitete wie kein anderer Bildhauer vor ihm mit Fotografen zusammen, denn er hatte die Möglichkeiten für sich erkannt, die das Medium der Fotografie ihm für die Vermarktung und Interpretation seiner Werke bot. Es war am Anfang vor allem Eugène Druet, der mit seinen Aufnahmen über die reine Dokumentation der plastischen Werke hinausging. Die Fotografie gewann für den Künstler ab 1896 eine neue Bedeutung, denn ab diesem Jahr integrierte er Aufnahmen seiner Werke auch in Ausstellungen.[54] Die große Aufgabe, sein Werk angemessen fotografisch zu vermitteln, vertraute er dem bis dahin unbekannten Autodidakten Eugène Druet an, der

zu der Zeit ein Café am Place de l'Alma betrieb, in dem Rodin häufig zu Mittag speiste.[55] Angeblich habe Druet dem Bildhauer dort Fotografien seiner eigenen Familie sowie Ansichten von Paris und der Umgebung gezeigt, woraufhin Rodin ihn in sein nahe gelegenes Atelier in der Rue de l'Université einlud.[56]

Druets Aufnahmen zeigen die Werke Rodins auf unkonventionelle Weise, aber es war Rodin, der die aufzunehmenden Skulpturen auswählte, die Blickwinkel, Hintergründe und die Beleuchtung durch ein möglichst natürliches Licht bestimmte. Dennoch belegen die auf den Glasnegativen angebrachten Signaturen sowohl des Künstlers als auch des Fotografen die Gemeinschaftsarbeit.

Viele der Aufnahmen geben die Skulpturen in einem Zustand der Bearbeitung in einem der Ateliers von Rodin wieder – das Foto der »Eva« kann hier als Beispiel dienen.

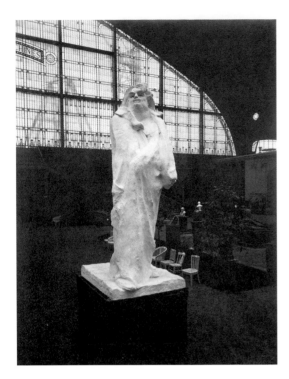

ohne dabei den Hintergrund zu berücksichtigen – so ist sogar die zweite Kamera stehengeblieben, die in diesem Fall nicht den Entstehungsprozess einer Skulptur thematisiert, sondern jenen der Fotografie. In Druet hatte Rodin einen Fotografen gefunden, mit dem er gemeinsam seine Ansprüche und Vorstellungen umsetzen konnte, über die Georg Treu 1904 gesagt hatte: »So will Rodin seine Schöpfungen gesehen wissen, in einem Licht, das aus Halbtönen auf der Oberfläche der Leiber spielt, die Schatten auflöst und die Formen eint.«[57]

## Die Große Kunstausstellung 1904 in Dresden

Nachdem der Bildhauerstreit durch Treus vermittelndes Verhalten beigelegt worden war, war Rodin auf der Großen Kunstausstellung 1904 in Dresden mit insgesamt 25 Werken vertreten, darunter 21 Gipse, mit denen er einen exemplarischen Querschnitt durch sein Œuvre zeigte. Sicherlich auch zur Vorbereitung der Ausstellung war Treu Ende 1903 nach Meudon gereist, um Rodin in seinem Haus südlich von Paris zu besuchen – sein 1904/05 publizierter Beitrag ist eine analysierende Beschreibung des dort Gesehenen.[58]

Die Präsentation in Dresden gab den größeren Gipsen besonders viel Raum. Sie waren in einem von Paul Wallot feierlich gestalteten »Kuppelsaal« mit offenem Scheitel nach Art des Pantheons untergebracht.[59] Den unteren Rand der Kuppel umlief ein an babylonische Löwendarstellungen erinnernder Fries. In einem Brief an Rodin, dem er eine Ansicht des Saales beilegte, hob Treu

Der Blick wird nicht allein auf die zentrale Figur gelenkt, vielmehr wird die atmosphärische Umgebung in der Werkstatt bühnenhaft inszeniert. Die bewusst eingesetzte Beleuchtung trennt den hellen Vordergrund von einem diffusen Mittelgrund, um die Details im Hintergrund nur noch dunkel und schemenhaft erscheinen zu lassen. Zudem wird durch die bereitliegenden Werkzeuge und die fragmentarisch erscheinenden Werke Rodins am Bildrand das Prozesshafte seines Schaffens thematisiert. Auch hat Druet oft nur bestimmte Details fotografiert, wie etwa die Halbfiguren der »Bürger von Calais« vor einem Kamin, um Einzelheiten und Gebärden zu betonen. Mitunter sind die Abzüge oft vergrößert, was zu einer schemenhaften Verunklärung des Motivs führen kann. Druet fotografierte Rodins Werke zudem im Freien und in Ausstellungen, wie das »Denkmal für Honoré de Balzac« im Pariser Salon 1898, das dabei durch den Standpunkt der Kamera und den Aufnahmewinkel monumentalisiert wird. »Johannes der Täufer« nahm Druet im Musée du Luxembourg mehrfach von verschiedenen Ansichtsseiten auf,

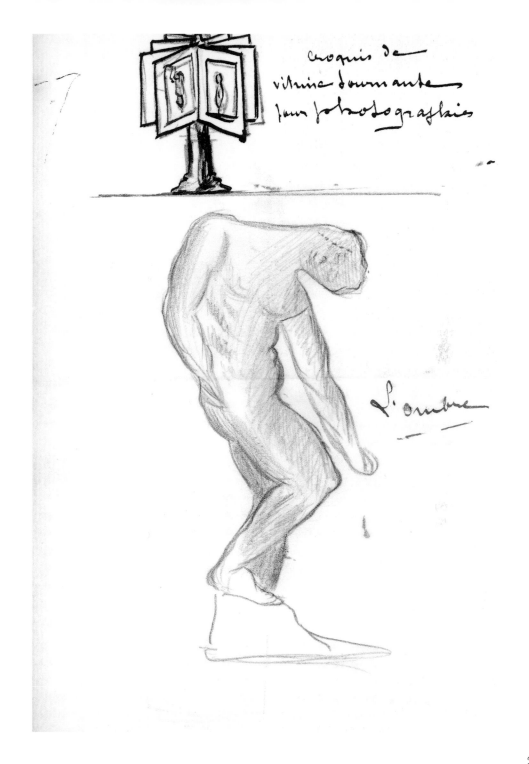

croquis de
vitrine tournante
sans photographies

L'ombre

Blick in den Kuppelsaal
auf der »Großen Kunstausstellung«
in Dresden 1904, Postkarte

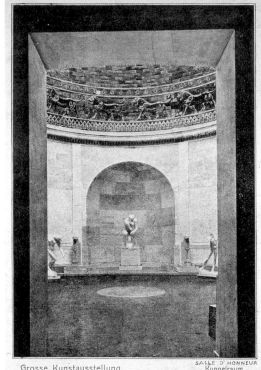

Grosse Kunstausstellung
Dresden 1904.

SALLE D'HONNEUR
Kuppelraum
von Paul Wallot.

selbst die Ausstattung und Lichtwirkung des Raumes hervor, den er als weitaus gelungener betrachtete als die Präsentation der Werke Rodins auf der gleichzeitig stattfindenden Düsseldorfer Ausstellung.[60] Rodin hatte außerdem vorgeschlagen, Fotografien seines neuen Fotografen Jacques-Ernest Bulloz, mit dem er seit 1903 zusammenarbeitete, in einem drehbaren Gestell zu zeigen, eine Skizze übersandte sein Sekretär René Chéruy an Georg Treu im Februar 1904.[61]

Obgleich Rodin selbst die Dresdner Ausstellung nicht sah, ließ er durch seinen Sekretär Chéruy mitteilen: »So, können Sie dem Herrn Doctor Treu sagen, ich werde thun, wie er will. Schreiben Sie mal, daß die Einrichtung meiner Sachen (die er nach der Postkarte gesehen hat) sehr gut [war], sehr schön, viel schöner […] wie in Düsseldorf, wo die Werke zu sehr gedrückt [waren], für seinen Geschmack.«[62]

Zu den bedeutenden Erwerbungen, die Treu im Anschluss an die Ausstellung tätigen konnte, gehörte »Der Denker« im kolossalen Format, für den er einen privaten Geldgeber gefunden hatte. Darüber hinaus überließ Rodin dem Museum kleinere Gipse als Geschenke – eine Besonderheit, wie der Sekretär René Chéruy an Treu geschrieben hatte.[63]

Dass Rodins Schaffen auch in der Zeit nach 1900, in der er in Deutschland und nahezu weltweit große Erfolge feierte,[64] nicht unumstritten war und sein Umgang mit dem Fragmentarischen immer wieder auf Unverständnis stieß, zeigt eine Kritik, veröffentlicht im »Dresdner Journal«: »Die Ausstellung kommt besonders der überlebensgroßen Gestalt des ›Denkers‹, von dem noch immer nicht vollendeten Tor der Hölle zugute, über dessen künftigen Platz in dem Gesamtwerk uns eine neuerdings ausgelegte Photographie belehrt.

Da dieser ziemlich hoch sein wird, wird das in der Nahansicht übertriebene Spiel der Muskeln kaum noch stören. Ob aber die Entfernung, der noch über dem Denker anzubringenden drei Figuren der ›Schatten‹, die in ihrer Verzweiflung auf den drohenden Abgrund hinweisen, hinreichend wird, um das Ungeheuerliche dieser völlig gebrochenen Gestalten genießbar zu machen, darüber kann erst die Zukunft entscheiden. […] Es ist gefährlich, mit dem Ende zu spielen und die Nerven der Beschauer so anzuspannen, dass sie schließlich versagen. Ein Künstler, der seine Stärke in der Darstellung krankhafter Seelenzustände und der schlimmsten Décadence auch in erotischer Beziehung huldigt, ist nicht der geeignete Mann, den deutschen Kunstfreunden mit sol-

cher Eindringlichkeit, wie es hier in Dresden schon wiederholt geschehen ist, empfohlen zu werden. Wir brauchen gesünderes und kräftigeres Brot und wollen diesen Apostel Baudelaires den Franzosen überlassen, die noch immer gesund genug sind, um ihn wenigstens zurzeit noch in ihrer großen Mehrheit gleichfalls abzulehnen, und begnügen uns, seine staunenswerte Kraft, lebensvoll Bildnisbüsten zu schaffen, gebührend anzuerkennen.«[65]

## Rodins museale Präsentation im Albertinum bis heute

Dennoch setzte Treu seine Ankäufe von Werken Rodins bis 1912 fort. Diese und andere zahlreiche Erwerbungen vor allem für die Abgusssammlung hatten zur Folge, dass der vorhandene Platz im Albertinum nicht mehr ausreichte und eine neue Ausstellungsfläche gefunden werden musste. So hieß es in den »Berichten aus den königlichen Sammlungen« des Jahres 1901: »Von den eingangs erwähnten wertvollen Abgüssen haben einige der schönsten und umfangreichsten wegen des im Lichthofe des Albertinums herrschenden Raummangels leider in diesem nicht untergebracht werden können. Sie mussten mit den übrigen Abgüssen nach französischen Bildwerken zusammen im großen Saale des Coselschen Palais (der früheren Polizeidirektion) eine vorläufige, freilich recht ungenügende Aufstellung finden.«[66]

Im »Dresdner Anzeiger« erschien am 29. Mai 1902 anlässlich der bevorstehenden Eröffnung der »neuen Abteilung der Skulpturensammlung« eine detaillierte Beschreibung der Räumlichkeiten und der einzelnen Werke.

So wurden im »großen Festsaal« des 1745 von dem damaligen Oberlandbaumeister Knöffel erbauten Palais beispielsweise das »Monument aux morts« von Albert Bartholomé gezeigt, Frémiets »Heiliger Georg« und der »Frauenraubende Gorilla«, »La Jeunesse« von Jean Antoine Carlès sowie an der langen Rückwand des Saales »vor dem Spiegel Auguste Rodins naturalistische[r] Johannes de[r] Täufer, ein schätzenswerthes Geschenk des Herrn Kommerzienrath Lingner«.[67] Andere Werke Rodins waren an der zweiten Schmalwand aufgestellt. Paul Schumann schließt seinen Beitrag begeistert: »So sind denn die Gipsabgüsse nach französischen Skulpturen in befriedigender Weise untergebracht. In ihrer Absonderung sieht man, wie vorzüglich die für die Geschichte der Plastik so wichtige französische Skulptur des 19. Jahrhunderts in unserem Albertinum vertreten ist. In keiner anderen Stadt kann man sich auch nur annähernd über deren Leistungen orientieren wie hier, zumal wenn man die noch vorhandenen Originalwerke – Rodins »Eva«, zahlreiche Plaketten usw. – hinzunimmt. So wird gerade diese Abteilung der Skulpturensammlung als einzigartig in Deutschland für auswärtige Kunstfreunde eine besondere Anziehungskraft haben.«[68]

Anfang Oktober 1904 hatte Treu an Rodin geschrieben, um ihn nach seiner eigenen Rückkehr aus Düsseldorf und der Besichtigung der dortigen Ausstellung zu einem Besuch der Ausstellung in Dresden zu bewegen und um ihm ein Exemplar seines Beitrags »Bei Rodin« zuzusenden, das Ergebnis des Besuchs in Meudon im Jahr zuvor. Zu dem Zeitpunkt rechnete Treu aus finanziellen Gründen nicht damit, weitere Werke Rodins erwer-

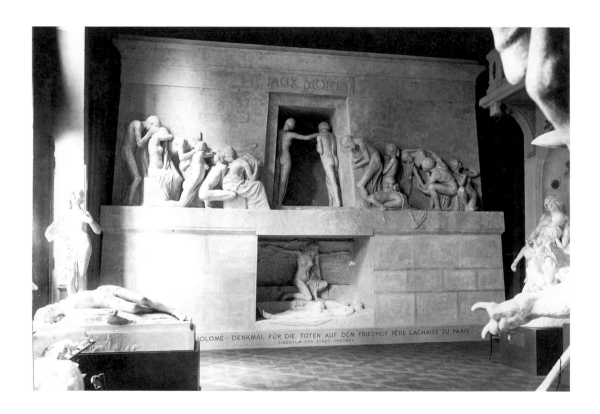

ben zu können, obwohl er vor allem das Porträt Falguières und kleinere Gipse ankaufen würde, wie er schrieb. Aber er erwähnte den »Denker«: »So bleibt mir nur der ›Denker‹. Ich werde ihn inmitten Ihrer Werke im großen Saal des Palais Cosel platzieren.«[69] Eine Aufnahme dieser Aufstellung hat sich nicht erhalten.

Nachdem Georg Treu 1915 sein Amt abgegeben hatte, stand durch den bevorstehenden Auszug des Hauptstaatsarchivs, das in der Dresdner Neustadt ein eigenes Gebäude erhalten hatte, wiederum eine Neuordnung der Sammlung an.[70] So verließen die französischen und belgischen Werke ihre Dependance, das Coselpalais, und

wurden wieder im Albertinum ausgestellt, allerdings nahm die Einrichtung der französischen Abgüsse einige Zeit in Anspruch. Treus Nachfolger wurde Paul Herrmann (Direktor 1915–1925). Entscheidend in Herrmanns Amtszeit war die räumliche Neuordnung, die in den Jahren 1920 bis 1922 vollzogen wurde, denn »die Sammlung der Großplastik wurde in der Ausstellung nach zwei Richtungen hin gründlich umgestaltet« und die Trennung in eine »Schau- und Studiensammlung« vorgenommen.[71] Schon 1918 hatte Herrmann berichtet, dass jenes Jahr für die Skulpturensammlung »endlich die langersehnte Möglichkeit« brachte, »mit der Angliederung der früher vom Hauptstaatsarchiv benutzten Räume und ihrer Ausnützung für Ausstellungszwecke wenigstens einen noch bescheidenen Anfang zu machen«, um »wenigstens an einigen Punkten des Museums der unerträglichen Überfüllung Herr zu werden und eine dringend notwendige Auflockerung der Ausstellung herbeizuführen«.[72] Die Aufstellung der französischen Abgüsse der Sammlung mit den Werken Rodins nahm einige Zeit in Anspruch, und in den Jahren 1922 und 1924 hieß es im Führer durch die Ausstellung: »Die Abgüsse nach Werken neuerer französischer Bildhauer befinden sich in Umstellung und sind einstweilen nicht zugänglich.«[73] Die »Neueren Bildwerke« deutscher Künstler waren zu der Zeit im »Klingersaal« im ersten Obergeschoss zu sehen, der mit der Eröffnung der Ausstellung im Albertinum als »Saal der Herkulanerinnen« die Antikensammlung beherbergt hatte. In diesem Saal waren auch die Werke Rodins aus Bronze und Marmor zu sehen – der »Mann mit gebrochener Nase«, »Eva« oder auch das Porträt »Jean Paul Laurens«.[74]

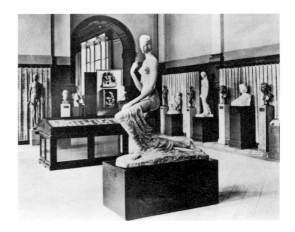

Als die Einrichtung der Abgüsse schließlich beendet war, fanden der »Denker«, »Das eherne Zeitalter«, »Johannes der Täufer« und »Jean d'Aire« in der zweischiffigen Halle im Erdgeschoss Platz, die noch auf den Ursprungsbau des Zeughauses zurückging.

Diese Aufstellung blieb in den folgenden Jahren bestehen. Wegen »drohender Kriegsgefahr« hatten die Sicherungsmaßnahmen der Kunstwerke schon im Sommer 1938 begonnen, das Museum wurde 1939 geschlossen.[75] Verschiedene Bestandsgruppen der Skulpturensammlung wie etwa die antike Kleinkunst wurden nach einer ersten Verwahrung in den Kellergewölben an Orte außerhalb Dresdens ausgelagert, andere Teile – wie die Abgusssammlung – verblieben auch während des Zweiten Weltkrigs im Albertinum. Das Gebäude war im Februar 1945 durch Bomben getroffen und dabei

Unbekannter Fotograf:
Die französischen Abgüsse im Albertinum,
Erdgeschoss. 1930er Jahre

schwer beschädigt worden. Betroffen waren vor allem das Treppenhaus an der Brühlschen Terrasse, die Dächer, der Lichthof im Innenhof sowie das zweite Obergeschoss. Die Gipsabgüsse, die wegen ihrer Größe an ihrem alten Standort verblieben waren, sind dort verbrannt.[76] Die Sicherung der anderen Kunstwerke in Außendepots und im Keller des Gebäudes bewirkte, dass wesentliche Teile der Sammlung den Krieg ohne große Verluste überstanden hatten.

Ragna Enking, die die Leitung des Museums unmittelbar nach Kriegsende übernommen hatte, verfasste vermutlich bald nach 1946 einen teils fiktiven, über weite Strecken aber authentischen Prosatext mit dem Titel »Zwei Welten«, in dem sie ihre Erinnerungen an die Jahre 1945/46 formulierte und darin den Abtransport der Kunstwerke durch die Trophäenbrigaden der Roten Armee beschrieb.[77] Nach Besuchen der verschiedenen Außendepots beschrieb Enking die Situation im Albertinum im Sommer 1946 und was dort in den Kellern vorgefunden wurde, nachdem die erste sowjetische Trophäenbrigade ihre Arbeiten für beendet erklärt hatte. Alle zu dem Zeitpunkt noch vorhandenen Kunstwerke sollten im Besitz der Kunstsammlungen verbleiben, sie musste aber feststellen, dass »aus der Sammlung moderner Plastiken […] alle Franzosen, Rodin, Maillol, Despiau und die Werke von Klinger«[78] fehlten. Große Teile der Bibliothek und der Fotosammlung gingen ebenfalls verloren, die Abgüsse – also auch die Gipse Rodins – blieben in Dresden.

Der teilweise Wiederaufbau des Gebäudes erfolgte sehr zügig, sodass schon im November 1951 zunächst in

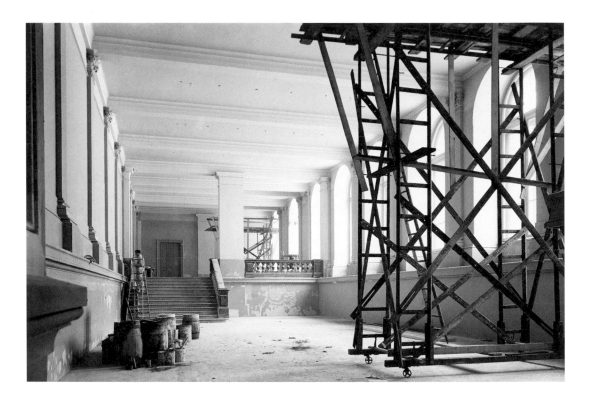

der Erdgeschosshalle im Albertinum eine Ausstellung antiker Abgüsse eröffnet werden konnte. Nachdem ab September 1958 die beschlagnahmten Kunstwerke aus der Sowjetunion wieder nach Dresden zurückkehrten, folgte am 8. Mai 1959 die Ausstellung »Der Menschheit bewahrt«. In ihr wurde eine Auswahl von Preziosen aus sechs Sammlungen präsentiert, die Skulpturensamm-lung war vor allem mit den bedeutendsten Antiken ver-treten, aber auch Rodins »Eva« und das Porträt »Gustav Mahler« waren zu sehen.[79] Der weitaus »größte Teil des Sammlungsgutes war in behelfsmäßig eingerichteten Depots magaziniert, eine Unterbringung in übersichtlich geordneten Schaumagazinen ist vorläufig aus Platzman-gel nicht möglich«.[80]

Die Abgusssammlung wurde in den folgenden Jahren aus ihrem Depot im zweiten Obergeschoss in die Kellergewölbe im Albertinum umgelagert, da die Gemäldegalerie Neue Meister Ende des Jahres 1963 eingerichtet werden sollte und die bald wieder hergestellten Galerieräume hierfür benötigt wurden. So wurden auch die zur Abgusssammlung gehörenden Werke Rodins im Keller verwahrt, bis sie im Zusammenhang mit der Gemäldegalerie wieder gezeigt werden konnten – alle anderen Abgüsse blieben deponiert.

In der Dauerausstellung im Albertinum waren die Werke Rodins immer ein fester Bestandteil, in unterschiedlichen konzeptionellen Zusammenhängen.

Im Zuge einer umfassenden Neuordnung, Inventarisierung und Neuaufstellung der Abgusssammlung in den Jahren 1998 bis 2001 wurde eine bedeutender Teil der Skulpturensammlung wieder ans Tageslicht gebracht – und was die Werke Rodins betrifft auch eine Entdeckung zu Tage gefördert: Das seit 1945 verloren geglaubte Porträt Eugène Guillaumes wurde wiedergefunden, die drei anderen als Kriegsverlust bekannten Werke bleiben jedoch weiterhin vermisst.[81]

Seit den 1960er Jahren waren die Werke Rodins also ein wechselnder Bestandteil der Ausstellung im Albertinum, hinzu kamen Sonderausstellungen – als bedeutendste sind hier die von Claude Keisch 1979 in Kooperation mit dem Musée Rodin in der Berliner Nationalgalerie kuratierte Präsentation »Auguste Rodin. Plastik, Zeichnungen, Graphik«[82] zu nennen sowie »Vor 100 Jahren. Rodin in Deutschland«, die als Zusammenarbeit des Bucerius Kunst Forums, dem Musée Rodin und der

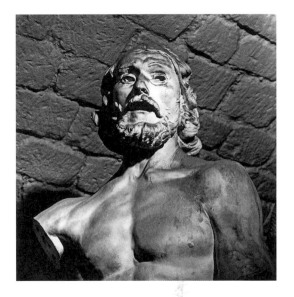

Dresdner Skulpturensammlung 2006 in Hamburg und Dresden zu sehen war und die Erfolge Rodins in Deutschland gerade in der Zeit um 1900 in den Fokus gerückt hatte.[83]

Das Albertinum war zu diesem Zeitpunkt geschlossen. Im Jahr 2002 hatte sich die Ausstellungssituation durch das Hochwasser, das Dresden im August heimgesucht hatte, schlagartig geändert.[84] Die Folgen der Flut waren weitreichend und gaben den Anlass für eine vollständige Neukonzeption des Museums. Es wurde klar, dass man neue Depots brauchte, in denen die Kunstwerke zukünftig keiner Gefährdung mehr ausge-

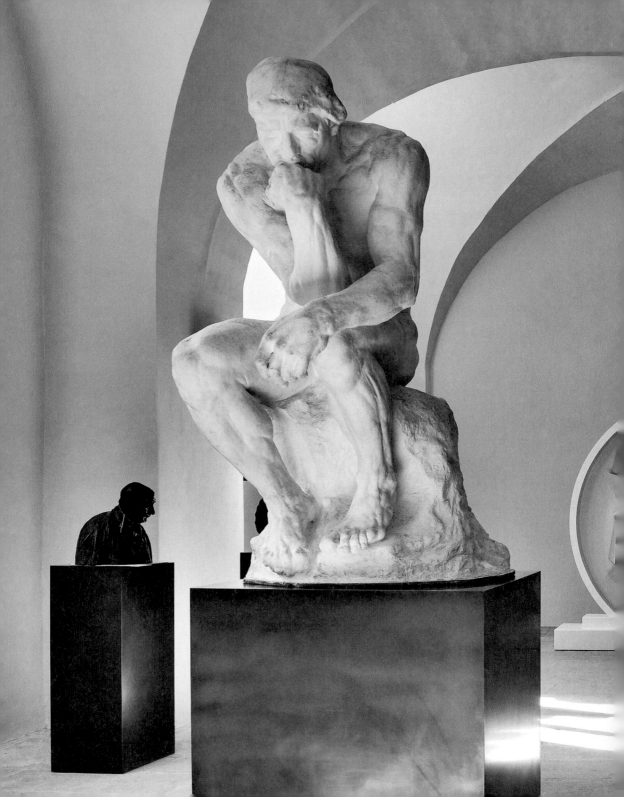

setzt sein würden. Was zunächst als Katastrophe begann, sollte sich für die Staatlichen Kunstsammlungen Dresden bald als Chance herausstellen. 2004 erfolgte die Ausschreibung eines Wettbewerbs für die Errichtung einen neuen Zentraldepots mit Werkstätten im Innenhof des Albertinums – Gewinner des Wettbewerbs wurde das Büro Volker Staab Architekten, das den »Depotneubau als eine Art raumhaltiges Dach konzipierte, als eine aufgeständerte Arche Noah, die für immer aus dem Bereich der Fluten herausgehoben wird«.[85]

Nach dem Umbau wurde das Albertinum als »Museum der Moderne« wiedereröffnet, in dem der Fokus dabei auf die Zeit von der Romantik in der Malerei und in der Skulptur vom beginnenden 19. Jahrhundert bis zur Gegenwart gelegt wurde. Die Präsentation der Skulpturen erfolgt seitdem chronologisch, wobei diese Grundidee an den zur Verfügung stehenden Räumen entwickelt wurde. Der Skulpturensammlung steht unter anderem die große Renaissancehalle im Erdgeschoss zur Verfügung, in der zuvor die Antikensammlung ausgestellt war. In der heutigen »Skulpturenhalle« werden seither die Werke Rodins gezeigt und die Präsentation gibt ihnen viel Raum, ihre Kraft und Aura zu entfalten.

Auguste Rodin hatte durch den frühzeitigen Kontakt zu Georg Treu, den Aufbau der großen Sammlung, Treus Besuche bei Rodin in Paris und Meudon und die Vermittlung anderer Kontakte eine besondere Beziehung zu Dresden, das er selbst 1902 auf der Durchreise nach Prag besucht hatte.[86] Dabei zeigte ihm Treu die neu eingerichtete Abteilung der französischen Abgüsse im Cosel-Palais und die Sammlung im Albertinum. In sei-

31

Der Kolossalkopf »Pierre de Wissant«
in der Ausstellung »Facetten der Moderne«,
Bogengalerie im Zwinger 2009

nem Beitrag »Bei Rodin« überlieferte Treu später die Begeisterung des Bildhauers etwa für den Abguss einer Hypnos-Statuette, von der er behauptete, »sie verdiene noch über den praxitelischen Hermes gestellt zu werden«. Von dem Eindruck Rodins über die kolossalen Giebelgruppen des Zeus-Tempels von Olympia berichtete Treu, dass dies der »stärkste künstlerische Eindruck [sei], den er aus dem Dresdner Albertinum« mitnehme.[87] Dass der Archäologe Treu Auguste Rodin auch später noch bei dessen Ankäufen antiker Skulptur und Kleinkunst erfolgreich beraten hat, geht aus einem Brief hervor, den Treu im Dezember 1907 nach Paris sandte.[88]

Als seine Freundin Helene von Nostiz 1905 nach Dresden gezogen war, schrieb ihr Rodin: »Ich bin froh, Sie in Dresden zu wissen. […] Herrliche Stadt und herrliche Blumen, prachtvolles Museum und Abgüsse aller Meisterwerke aller Zeiten. Ich habe dort einen Freund an dem Direktor Treu.«[89]

1   Auguste Rodin an Georg Treu, 15. Februar 1897, Archiv Skulpturensammlung, Staatliche Kunstsammlungen Dresden, Künstlerakte Rodin I, Bl. 7.
2   Catherine Chevillot und Antoinette Le Normand-Romain (Hg.): Rodin. Le livre du Centenaire, Ausst.-Kat. Paris 2017; siehe auch: http://rodin100.org/ (abgerufen 30. August 2017).
3   Zur Person Georg Treus: Kordelia Knoll, Georg Treus Leben und Wirken bis zum Amtsantritt seines Direktorats in Dresden 1882, in: Ausst.-Kat. Dresden 1994, S. 13 – 21.
4   Fritz Wichert, in: Frankfurter Zeitung, 9. Oktober 1908.
5   Höcherl 2003; Wohlrab 2016.
6   Das Zitat im Titel entstammt diesem Brief Rodins an Georg Treu, 15. Februar 1897, Archiv Skulpturensammlung, Staatliche Kunstsammlungen Dresden, Künstlerakte Rodin I, Bl. 7.
7   Derzeit befindet sich die Antikensammlung noch in verschiedenen Depots im Albertinum. Ab 2019 wird sie in der Osthalle des Semperbaus am Zwinger eine neue Heimat finden und wieder öffentlich zugänglich sein. Zur Geschichte der Antikensammlung insbesondere: Kordelia Knoll, Die Dresdner Sammlung im 18. Jahrhundert und ihre Entwicklung bis heute, in: Verwandelte Götter. Antike Skulpturen des Prado zu Gast in Dresden, Ausst.-Kat. Skulpturensammlung, Staatliche Kunstsammlungen Dresden/Museo Nacional del Prado 2009, hg. v. Stefan F. Schröder, S. 108–121.
8   Martina Minning, »Das Inventar der kurfürstlich-sächsischen Kunstkammer von 1587«, in: Dirk Syndram, Martina Minning (Hg.), Die kurfürstlich-sächsische Kunstkammer in Dresden. Das Inventar von 1587, Dresden 2010, o. S.
9   Zuletzt: Saskia Wetzig, Die Albani-Antiken in Dresden, in: Il Tesoro di Antichità: Winckelmann e il Museo Capitolino nella Roma del Settecento, Ausst.-Kat. Musei Capitolini Rom, Rom 2017 (im Druck).
10  Dazu: Astrid Nielsen, Zur Geschichte der Sammlung der Bronzen und barocken Bildwerke der Skulpturensammlung, in: Meisterwerke aus der Skulpturensammlung, 2018 (im Druck).
11  Moritz Kiderlen, Die Sammlung der Gipsabgüsse von Anton Raphael Mengs in Dresden, München 2006; zur neuen Präsentation

der Mengs'schen Abguss-Sammlung seit Dezember 2016: Rolf Johannsen, Anton Raphael Mengs, 2018 (im Druck).

12 Ausst.-Kat. Dresden 1994.

13 Kordelia Knoll, Die Einrichtung und Aufstellung der Abgußsammlung, in: Ausst.-Kat. Dresden 1994, S. 58–62.

14 Ebd., S. 61; dazu auch: Gerald Heres, Das Rietschel-Museum im Palais im Großen Garten und die Übernahme seiner Bestände durch die Skulpturensammlung, in: Ernst Rietschel 1804–1861, Ausst.-Kat. Skulpturensammlung, Staatliche Kunstsammlungen Dresden 2005, hg. v. Bärbel Stephan, München/Berlin 2005, S. 45–48.

15 Ausst.-Kat. Dresden 1994, S. 58–62, S. 131–134.

16 Nielsen/Woelk 2006, S. 49.

17 Kordelia Knoll, Die Erweiterung der Sammlung um zeitgenössische Werke und der Dresdner Bildhauerstreit von 1901, in: Ausst.-Kat. Dresden 1994, S. 180–185.

18 Sächs. HStA Dresden, Akten des Ministeriums für Volksbildung Nr. 19169: Acta, die Galerie der antiken und modernen Statuen betr. 1857–1877, fol. 223–226, zit. nach: Kordelia Knoll, Die Erweiterung der Sammlung um zeitgenössische Werke und der Dresdner Bildhauerstreit von 1901, in: Ausst.-Kat. Dresden 1994, S. 180.

19 Cornelius Gurlitt, Nochmals die Eingabe der Dresdener Bildhauer, in Beilage zur Sächsischen Arbeiterzeitung vom 11. Januar 1901, zit. nach: Kordelia Knoll, Die Erweiterung der Sammlung um zeitgenössische Werke und der Dresdner Bildhauerstreit von 1901, in: Ausst.-Kat. Dresden 1994, S. 180.

20 Alfred Lichtwark, Der Pan über Dresden, in: Dresdner Anzeiger Nr. 167 vom 16. November 1896.

21 Kordelia Knoll, »Alles, was in der Kunst lebendig war, ging zu allen Zeiten eigene Wege«. Georg Treu und die moderne Plastik in Dresden, in: Johann Georg Prinz von Hohenzollern/Peter-Klaus Schuster (Hg.): Manet bis van Gogh. Hugo von Tschudi und der Kampf um die Moderne, Ausst.-Kat. Nationalgalerie, Staatliche Museen zu Berlin 1996/Neue Pinakothek, Bayerische Staatsgemäldesammlungen München 1997, München/New York 1996, S. 282–287.

22 Ulrich Bischoff und Moritz Woelk (Hg.), Das neue Albertinum. Kunst von der Romantik bis zur Gegenwart, Altenburg 2010.

23 Georg Treu, Sollen wir unsere Statuen bemalen?, Berlin 1884.

24 Die Originalbildwerke der Königlichen Skulpturensammlung zu Dresden, Nachtrag zur zweiten Auflage des Führers durch die Königlichen Sammlungen, hg. v. der Generaldirektion der Königlichen Sammlungen, Dresden 1895, S. 36.

25 Paul Schumann, Die Dresdner Skulpturensammlung, in: Kunst für Alle 10, 1894/95, S. 246–249, hier S. 248.

26 Rudolf von Rex gehörte einer alten sächsischen Adelsfamilie an, war an der sächsischen Botschaft in München tätig und hielt sich zu der Zeit in Paris auf. Wie der Kontakt zwischen Treu und von Rex zustande kam, ist unklar.

27 Keisch 1998, S. 139–144; Helene Bosecker: Georg Treu und Auguste Rodin. Eine Studie zum Briefwechsel der Jahre 1894 bis 1904, unveröffentl. Masterarbeit, Institut für Kunstwissenschaft und Historische Urbanistik, Technische Universität Berlin 2015.

28 Rudolf von Rex an Georg Treu, 19. Februar 1894, Skulpturensammlung, Staatliche Kunstsammlungen Dresden, Künstlerakte Frémiet, Bl. 9.

29 Rudolf von Rex an Georg Treu, 22. März 1894, Archiv Skulpturensammlung, Staatliche Kunstsammlungen Dresden, Künstlerakte Frémiet, Bl. 17v.

30 Georg Treu an Rudolf von Rex (Abschrift), 1. April 1894, Archiv Skulpturensammlung, Staatliche Kunstsammlungen Dresden, Künstlerakte Frémiet, Bl. 18v.

31 Brief von Georg Treu an Rodin (Abschrift), 21. Juli 1894, Archiv Skulpturensammlung, Staatliche Kunstsammlungen Dresden, Künstlerakte Rodin I, Bl. 4; Keisch 1998, S. 139.

32 Brief von Rodin an Georg Treu, 28. Juli 1894, Archiv Skulpturensammlung, Staatliche Kunstsammlungen Dresden, Künstlerakte Rodin I, Bl. 5, 6; Keisch 1998, S. 139.

33 Der Palast, entworfen von den Architekten Alfred Hauschild und Edmund Bräter, war eine Hallenarchitektur mit zentraler gläserner Kuppel. Nach der Zerstörung 1945 wurde die Ruine 1949 abgetragen, an beinahe identischer Stelle befindet sich heute die

Gläserne Manufaktur von Volkswagen. Einige wenige Fragmente des Baus verblieben auf dem Gelände.

34 Lier 1896/97, Sp. 487 ff.; zur Ausstellung: Axel Schöne, »Ohne Zweifel eine der besten« – Die Internationale Kunstausstellung 1897, in: Dresdner Hefte, 63/2000, S. 21–28.

35 Im Vordergrund ist Rodins Marmorgruppe »Fugit Amor«, im Katalog als »Die Woge und der Strand« angegeben, zu erkennen (Ausst.-Kat. Dresden 1897, S. 78, Kat.-Nr. 1163). Im Ausst.-Kat. Paris 2001, S. 196, Kat.-Nr. 71, ist das Marmorexemplar (heute Japan, Shizuoka Prefectural Museum of Art) vertreten, dieses befand sich ursprünglich in der Sammlung des Dresdner Kaufmanns Oscar Schmitz, Dresden-Blasewitz. Es ist anzunehmen, dass Schmitz das Werk bereits auf der Internationalen Kunstausstellung 1897 erworben hatte. Zu Schmitz' Sammlung: Heike Biedermann, Einzug der Moderne – Die Sammlungen Oscar Schmitz und Adolf Rothermundt, in: Von Monet bis Mondrian. Meisterwerke der Moderne aus Dresdner Privatsammlungen der ersten Hälfte des 20. Jahrhunderts, Ausst.-Kat. Galerie Neue Meister, Staatliche Kunstsammlungen Dresden 2006, hg. v. Heike Biedermann, Ulrich Bischoff, Mathias Wagner, München/Berlin 2006, S. 44–60.

36 Lier 1896/97, 32, Sp. 498.

37 Keisch 1998, S. 47.

38 Zur Ausstellung auch: Astrid Nielsen, Clara Rilke-Westhoff und Auguste Rodin in der Dresdner Internationalen Kunstausstellung 1901, in: Blätter der Rilke-Gesellschaft, Bd. 29/2008: Rilkes Dresden. Das Buch der Bilder, im Auftrag der Rilke-Gesellschaft hg. v. Erich Unglaub und Andrea Hübener, Frankfurt am Main/Leipzig 2008, S. 90–104.

39 Zur großen Ausstellung Rodins in Paris Ausst.-Kat. Paris 2001.

40 Treu an Brinckmann, 27.9.1902, Archiv Museum für Kunst und Gewerbe Hamburg, Akte 1886–1960 Inländische Museen, D III, Dresden: Kupferstich-Kabinett, Münzkabinett, Historisches Museum, Ratsarchiv, Völkerkunde, Skulpturensammlung; Ebenso Treu an Brinckmann am 21. Mai 1913: »Vor allem muss ich dabei an die Pariser Weltausstellung von 1900 denken, die mir unter Ihrer Führung ganz neue Ausblicke eröffnete.«

41 Die drei Statuen (Sg. Große Herkulanerin, Inv.-Nr. Hm 326 sowie die beiden Repliken der sog. Kleine Herkulanerin, Inv.-Nrn. Hm 327, 328) waren zu Beginn des 18. Jahrhunderts in Herkulaneum gefunden worden und wurden 1736 aus der Sammlung des Prinzen Eugen von Savoyen in Wien von seinen Erben nach Dresden verkauft. Vgl. hierzu: The Herculaneum Women and the Origins of Archaeology, Ausst.-Kat. Los Angeles 2007.

42 Nielsen/Woelk 2006, S. 45.

43 Georg Treu, Hellenische Stimmungen in der Bildhauerei von einst und jetzt, Leipzig 1910, S. 49.

44 Paul Schumann, Internationale Kunstausstellung Dresden 1901, in: Die Kunst für Alle, 16. Jg., Heft 19, 1. Juli 1901, S. 443 ff.

45 Ausst.-Kat. Dresden 1994; Nielsen/Woelk 2006, S. 44.

46 Die Dresdner Ausländerei, in: Dresdner Rundschau vom 19. Januar 1901, zit. nach: Kordelia Knoll, Die Erweiterung der Sammlung um zeitgenössische Werke und der Dresdner Bildhauerstreit von 1901, in: Ausst.-Kat. Dresden 1994, S. 181.

47 Dresdner Anzeiger, 6. Januar 1901, zit. nach: Kordelia Knoll, Die Erweiterung der Sammlung um zeitgenössische Werke und der Dresdner Bildhauerstreit von 1901, in: Ausst.-Kat. Dresden 1994, S. 182.

48 Treu an Brinckmann, 9. Februar 1901, Archiv Museum für Kunst und Gewerbe Hamburg, Akte 1886–1960 Inländische Museen, D III, Dresden: Kupferstich-Kabinett, Münzkabinett, Historisches Museum, Ratsarchiv, Völkerkunde, Skulpturensammlung; die Stellungnahme Max Klingers, in: Dresdner Neueste Nachrichten 43, 12. Februar 1901, s. Kordelia Knoll, Die Erweiterung der Sammlung um zeitgenössische Werke und der Dresdner Bildhauerstreit von 1901, in: Ausst.-Kat. Dresden 1994, S. 185; zur Position Rodins in Deutschland auch: Claude Keisch, Rodin im Wilhelminischen Deutschland. Seine Anhänger und Gegner in Leipzig und Berlin, in: Forschungen und Berichte der Staatlichen Museen zu Berlin, Nr. 29/30 (1990), S. 251–301.

49 Treu an Brinckmann, 13. Februar 1901, Archiv Museum für Kunst und Gewerbe Hamburg, Akte 1886–1960 Inländische Museen, D III, Dresden: Kupferstich-Kabinett, Münzkabinett, Historisches Museum, Ratsarchiv, Völkerkunde, Skulpturensammlung.

50 Dresdner Anzeiger, 8. Januar 1901.

51 August Hudler in Dresden. Ein Bildhauer auf dem Weg zur Moderne, Ausst.-Kat. Skulpturensammlung, Staatliche Kunstsammlungen Dresden, hg. v. Astrid Nielsen und Andreas Dehmer, Dresden 2015.

52 Kordelia Knoll, Die Erweiterung der Sammlung um zeitgenössische Werke und der Dresdner Bildhauerstreit von 1901, in: Ausst.-Kat. Dresden 1994, S. 181.

53 Das Relief befindet sich heute an der Ostseite des Square Scipion in Paris.

54 Zu den vorangegangenen Fotografen: Hélène Pinet, Von der Skulptur zur photographischen Darstellung. Rodins Ausstellungen und ihre photographische Dokumentation, in: Ausst.-Kat. Hamburg/Dresden 2006, S. 32–37, hier S. 32.

55 Ebd., S. 33, Anm. 3.

56 Anne Ganteführer, Zwischen Dokumentation und Inszenierung. Eugène Druets Sichtweise auf die Skulpturen Rodins, in: Licht und Schatten. Rodin – Photographien von Eugène Druet, Ausst.-Kat. Georg Kolbe Museum Berlin 1994, Berlin 1994, S. 8–21, hier S. 8.

57 Treu 1904, S. 4.

58 Treu 1904.

59 Georg Treu, Rodin auf der Großen Kunstausstellung, in: Dresdner Anzeiger, 2. August 1904.

60 Abschrift Treu an Rodin, 7. Oktober 1904, Skulpturensammlung, Staatliche Kunstsammlungen Dresden, Künstlerakte Rodin I. Dazu auch: Michael Kuhlemann, Rodin in Deutschland. Kommentiertes Verzeichnis der Ausstellungen 1883–1914, in: Ausst.-Kat. Hamburg/Dresden 2006, S. 158–175, hier S. 164–165.

61 René Chéruy an Georg Treu, 25. Februar 1904, Skulpturensammlung, Staatliche Kunstsammlungen Dresden, Künstlerakte Rodin I – in der Akte befinden sich zudem Angebote und Rechnungen von Jacques-Ernest Bulloz. Diese Aufnahmen gehören zu den Kriegsverlusten der Skulpturensammlung. Keisch 1998, S. 47, 49; Ursel Berger, Ausstellen, Sammeln, Publizieren. Zur Wirkung der Rodin-Photographien von Eugène Druet in Deutschland, in: Licht und Schatten. Rodin – Photographien von Eugène Druet, Ausst.-Kat. Georg Kolbe Museum Berlin 1994, Berlin 1994, S. 22–39, hier S. 25 f.

62 Chéruy an Treu, 25. Oktober 1904. Skulpturensammlung, Staatliche Kunstsammlungen Dresden, Künstlerakte Rodin I.

63 S. S. 52.

64 Alain Beausire, Quand Rodin ex posait, Paris 1988; Ausst.-Kat. Hamburg/Dresden 2006.

65 Hermann Arthur Lier, Große Kunstausstellung 1904, in: Dresdner Journal, 26. und 27. Oktober 1904, Nr. 250. Dazu auch: Michael Kuhlemann, Rodin in Deutschland. Kommentiertes Verzeichnis der Ausstellungen 1883–1914, in: Ausst.-Kat. Hamburg/Dresden 2006, S. 158–175.

66 Bericht aus den Königlichen Sammlungen 1901, Dresden 1901, S. 1.

67 Dresdner Anzeiger, 29. Mai 1902: Von der königlichen Skulpturensammlung, o. S.

68 Ebd.

69 Abschrift Treu an Rodin, 7. Oktober 1904, Archiv Skulpturensammlung, Staatliche Kunstsammlungen Dresden, Künstlerakte Rodin I, Bl. 42v.

70 Ausst.-Kat. Dresden 1994, S. 286.

71 Berichte über die Verwaltung der Staatlichen Sammlungen für Kunst und Wissenschaft zu Dresden auf die Jahre 1921, 1922, 1923, S. 8 f.

72 Berichte über die Verwaltung der Staatlichen Sammlungen für Kunst und Wissenschaft zu Dresden 1918, S. 4 f. Vor allem betraf die Neuordnung neben der Antikensammlung auch die Abgusssammlung.

73 Skulpturensammlung im Albertinum (Brühlsche Terrasse). Verzeichnis der antiken Original-Bildwerke. Von Direktor Professor Dr. Paul Herrmann, Dresden 1915, Dresden 1922, S. 45.

74 Die Staatliche Skulpturensammlung. Sonderdruck aus dem Führer durch die Staatlichen Kunstsammlungen zu Dresden, hg. vom Ministerium für Volksbildung Dresden 1932, S. 21–22.

75 Gilbert Lupfer, Die Staatlichen Sammlungen für Kunst und Wissenschaft von 1918 bis 1945: Fürstenabfindung und 2. Weltkrieg, in: Dresdner Hefte, Sonderausgabe 2004, S. 80, Anm. 28.

76 Martin Raumschüssel, »Die Skulpturensammlung«, in: Jahrbuch der Staatliche Kunstsammlungen Dresden, 1959, S. 89–91, hier S. 89.

77 Ragna Enking, »Dresden im Mai 1945 – Ein Bericht«, in: Dresdner Hefte, Sonderausgabe: Die Dresdner Kunstsammlungen in fünf Jahrhunderten, 2004, S. 84–92; zur Situation nach dem Zweiten Weltkrieg im Überblick Werner Schmidt, »Die Staatlichen Kunstsammlungen Dresden nach dem 2. Weltkrieg«, in: Dresdner Hefte, Sonderausgabe 2004: Die Dresdner Kunstsammlungen in fünf Jahrhunderten, S. 93–112.

78 Ragna Enking, »Dresden im Mai 1945 – Ein Bericht«, in: Dresdner Hefte, Sonderausgabe: Die Dresdner Kunstsammlungen in fünf Jahrhunderten, 2004, S. 91.

79 Der Menschheit bewahrt. Dresdener Kunstschätze von der Sowjetarmee im Jahre 1945 vor Zerstörung und Verderb gerettet und von der Regierung der Union der Sozialistischen Sowjetrepubliken der Regierung der Deutschen Demokratischen Republik übergeben, Ausst.-Kat. Staatliche Kunstsammlungen Dresden 1958, Dresden 1958, S. 20.

80 Martin Raumschüssel, »Die Skulpturensammlung«, in: Jahrbuch der Staatliche Kunstsammlungen Dresden, 1959, S. 89–91, hier S. 91.

81 S. S. 75. Zur Einrichtung der Abgusssammlung als Schaudepot bis zum Hochwasser 2002 mit dessen dramatischen Folgen: Heiner Protzmann und Moritz Kiderlen, Zur Neueröffnung des Abguss-Schaudepots der Skulpturensammlung, in: Dresdener Kunstblätter 3/2000, S. 66–76; Kordelia Knoll, Von den Anfängen bis zur Flut. Zur Geschichte der Dresdener Skulpturensammlung, in: Nach der Flut. Die Dresdener Skulpturensammlung in Berlin, Ausst.-Kat. Skulpturensammlung, Staatliche Kunstsammlungen Dresden im Martin-Gropius-Bau Berlin 2002, Dresden 2002, S. 27–35.

82 Ausst.-Kat. Berlin 1979; dazu auch: Claude Keisch, Rodin, Klassiker einer unklassischen Zeit, in: Dresdener Kunstblätter 67/1979, S. 162–173.

83 Ausst.-Kat. Hamburg/Dresden 2006.

84 Gegen den Strom. Die Rettung der Dresdner Kunstschätze vor dem Hochwasser im August 2002, hg. v. Caroline Möhring und Johannes Schmidt für die Staatlichen Kunstsammlungen Dresden, Köln 2002.

85 http://www.staab-architekten.com/index.php5?node_id=11.32&lang_id=1 (abgerufen August 2017); Dresdener Kunstblätter 4/2010: Themenheft: Das neue Albertinum.

86 Keisch 1994, S. 223.

87 Treu 1904/05, S. 17.

88 Keisch 1979, S. 172.

89 Rodin an Helene von Nostiz, 4. Februar 1905, zit. nach: Keisch 1979, S. 173.

Werke

# Mann mit gebrochener Nase

1863/64

Am Beginn von Rodins Porträtschaffen standen zunächst Büsten im traditionell-akademischen Stil. So vollendete er 1860 die Büste seines Vaters Jean-Baptiste in Anlehnung an die Porträtkunst der römischen Antike und schuf 1863 das Bildnis des »Pater Eymard«, in dessen Kongregation Rodin nach dem frühen Tod seiner Schwester Maria 1862 Zuflucht gesucht und Trost gefunden hatte.[1] Mit dem Bildnis »Mann mit gebrochener Nase« löste er sich von dieser Tradition und beschritt ganz neue Wege.

Obgleich man von Rodin selbst weiß, dass ihm für dieses ein Gelegenheitsarbeiter vom Pariser Pferdemarkt, »Monsieur Bibi«, als Modell diente, ging es ihm nicht nur um ein Individualporträt und eine größtmögliche physiognomische Wiedererkennbarkeit. Es war vielmehr das eindrucksvolle, von Asymmetrien geprägte und vom Leben gezeichnete Gesicht, das Rodin interessierte. Das Antlitz ähnelt außerdem der 1564 entstandenen Büste des Daniele da Volterra von Michelangelo Buonarroti (1564–1566), der auch eine gebrochene Nase hatte. Rodin stellte das Werk manchmal auch als »Maske Michelangelos« oder einfach als »Portrait M.B.« aus – letzteres kann ebenso für »Monsieur Bibi« stehen.

Die Form einer Maske war für ein Porträt so ungewöhnlich und galt zudem als »unfertig«, sodass die Gipsfassung des Werkes 1865 vom »Salon« – der regelmäßig stattfindenden Pariser Kunstausstellung – abgelehnt wurde. Die Marmorbüste des »Mannes mit gebrochener Nase« mit Hinterkopf, die Rodin 1875 dem Salon präsentierte, wurde hingegen als erstes Werk des Künstlers zugelassen.

Rodin hat später erklärt, die Maskenform sei durch Zufall entstanden, da das Tonmodell in jenem besonders frostigen Winter im nicht beheizbaren Atelier zerbrach und nur die Gesichtspartie erhalten blieb. Der ungeschönte Realismus und die bewegte Oberflächenmodellierung kennzeichnen jedenfalls eine Zäsur in der Bildniskunst des 19. Jahrhunderts.[2] Dieses Frühwerk Rodins nimmt zudem durch die Betonung des Fragmentarischen bereits ein Charakteristikum seines gesamten Œuvres vorweg und eröffnet die Serie seiner großen Charakterporträts. 1889 hatte Rodin gesagt: »Diese Maske bestimmte meine ganze zukünftige Arbeit. Es ist das erste gut modellierte Werk, das ich jemals gemacht habe. [...] Tatsächlich ist es mir nie wieder gelungen, eine so gute Skulptur zu machen wie ›Die gebrochene Nase‹«.[3]

Das Bildnis wurde vom damaligen Direktor der Skulpturensammlung, Georg Treu, 1894 erworben und war der erste Ankauf eines Werkes des großen französischen Bildhauers für ein deutsches Museum überhaupt.

1 Dazu u.a. Ruth Butler, Rodin. The Shape of Genius, New Haven/London 1993, S. 3–38.

2 Dazu u.a. Schmoll gen. Eisenwerth 1983, S. 183 f.; Ursula Merkel, Das plastische Portrait im 19. und frühen 20. Jahrhundert, Diss. Heidelberg, Berlin 1995, S. 116 f.; Le Normand-Romain 2007, S. 415–419.

3 »That mask determined all my future work. It is the first good piece of modeling I ever did. [...] In fact, I have never succeeded in making a figure as good as ›The Broken Nose‹«, in: Bartlett 1899, zit. nach: Elsen 1965, S. 21.

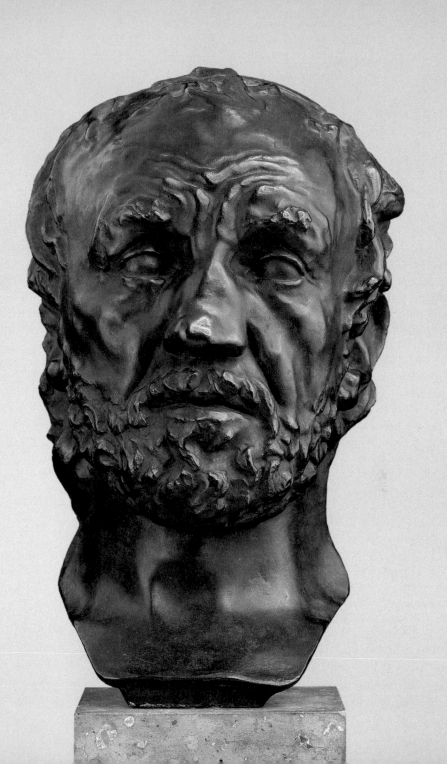

# Das eherne Zeitalter

1877

Mit der Arbeit an dem Werk begann Rodin 1875 in Brüssel. Nach einer Studienreise nach Italien, wo er die Werke Donatellos und Michelangelos sah und zeichnete,[1] vollendete er diese erste lebensgroße Figur seines Œuvres. Modell stand ihm ein junger belgischer Soldat. Rodin wollte offensichtlich nicht auf ein professionelles Modell mit den zu erwartenden konventionellen Körperhaltungen zurückgreifen. Er studierte besonders intensiv die Muskulatur des jungen Mannes. In Standmotiv und Körperhaltung ist »Das Eherne Zeitalter« von Michelangelos »Sterbendem Sklaven« angeregt. Erstmals präsentiert wurde das Werk 1877 in Brüssel als »Der Besiegte«, wodurch sich die Wunde an der linken Schläfe erklären lässt. Im Pariser Salon im selben Jahr erschien es dann als »Ehernes Zeitalter«: »ein biegsam schlanker Jünglingsleib, der sich wie aus einem tiefen Schlaf erwachend aufreckt; [...] der rechte Arm ist mit einer gewaltsamen ruckartigen Bewegung erhoben gewesen, aber wieder zurückgesunken [...].«[2] Eine Zeichnung Rodins belegt, dass die linke Hand ursprünglich eine Lanze halten sollte.[3] Die kaum zu erklärende Haltung des Armes ließ auch Georg Treu nach der Ankunft des Werkes in Dresden bei Rodin nachfragen, ob die Figur »in der Linken eine Lanze, einen Stab oder Ähnliches halten soll«.[4] Rodin antwortet, er habe keine Lanze hinzugefügt, denn dies hätte verhindert, die Umrisse zu sehen.[5]

Der außergewöhnliche Naturalismus brachte Rodin den Vorwurf, er habe die einzelnen Körperteile der Figur vom lebenden Modell abgeformt. Erst 1880 rehabilitierte ihn ein von mehreren Bildhauern unterzeichnetes Gutachten.[6]

Der Dresdner Gips gelangte 1894 durch die Vermittlung des Grafen Rudolf von Rex in die Skulpturensammlung. Als er in Dresden eintraf, war er reinweiß (Abb. S. 26). Die Figur wurde in den 1950er oder 1960er Jahren mit Schellack überzogen, um eine Reproduktion herzustellen.[7] Nach der Restaurierung 2005 erhielt die Oberfläche des Originals ihr heutiges Aussehen.

Das »Eherne Zeitalter« gehört zu den meist verbreiteten Werken Rodins, weltweit existieren etwa 150 Exemplare – die Dresdner Fassung gehört dabei zu den am frühsten für ein Museum erworbenen.

1 Rodin and Michelangelo. A Study in Artistic Inspiration, Ausst.-Kat. Casa Buonarroti, Florenz 1996/Philadelphia Museum of Art, Philadelphia 1997, hg. v. Flavio Fergonzi, George H. Marcus, Philadelphia 1997.

2 Clemen 1905, S. 294 f.

3 Abb. in: Léon Maillard, Auguste Rodin. Statuaire, Paris 1899, Tafel 3.

4 Brief von Georg Treu an Rodin (Abschrift), 21. Juli 1894, Archiv Skulpturensammlung, Staatliche Kunstsammlungen Dresden, Künstlerakte Rodin I (111), publiziert in: Keisch 1998, S. 139.

5 Brief von Rodin an Georg Treu, 28. Juli 1894, Archiv Skulpturensammlung, Staatliche Kunstsammlungen Dresden, Künstlerakte Rodin I (111), publiziert in: Keisch 1998, S. 139.

6 Le Normand-Romain 2007, S. 128.

7 Bronzierter Abguss (Inv. ASN 1736). Die Gussform für den Abguss hat sich nicht erhalten. In den »Verzeichnissen der verkäuflichen Gipsabgüsse aus der Formerei der Staatlichen Skulpturensammlung zu Dresden« wurde dieser Reproduktionsgips nicht zum Kauf angeboten, die Veranlassung der Abformung ist nicht dokumentiert.

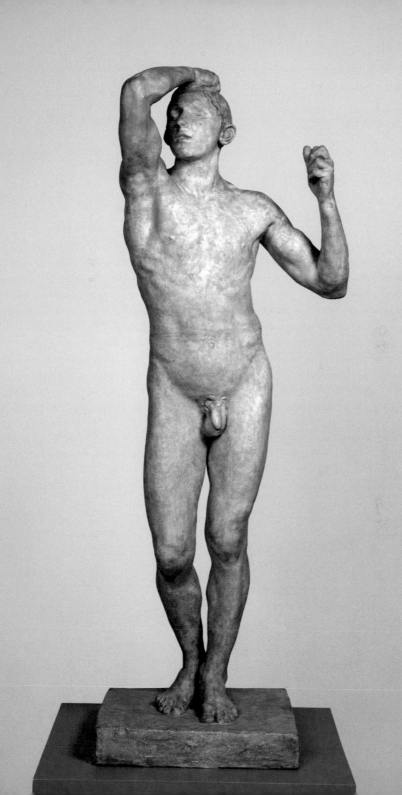

# Johannes der Täufer

1878

Nach seiner Rückkehr aus Italien begann Rodin mit den ersten Vorstudien zu »Johannes dem Täufer«. Die fertige Figur präsentierte er 1880 im Pariser Salon – in jenem Jahr, das in seinem Schaffen auch durch den Auftrag für das monumentale »Höllentor« die Wende zum Erfolg brachte. Angeblich war es ein Modell, das Rodin überhaupt zu seiner Arbeit inspiriert hat: »Eines Morgens«, berichtete er, »klopfte jemand an meine Ateliertür. Herein kam ein Italiener mit einem Freund, der mir bereits einmal Modell gestanden hatte. Er war ein 42-jähriger Bauer aus den Abruzzen, der erst am Abend zuvor aus seinem Heimatort gekommen war und nun für mich als Modell arbeiten wollte. Als ich ihn sah, war ich von reiner Bewunderung ergriffen: Dieser grobe, behaarte Mann, der in seiner Körperhaltung und seiner körperlichen Stärke die ganze Heftigkeit und Leidenschaftlichkeit seines Geschlechts, aber auch dessen mystischen Charakter zeigte. Ich dachte sofort an Johannes den Täufer; denn das ist ein Mann der Natur, ein Visionär, ein Gläubiger, ein Wegbereiter, der einen ankündigte, der größer als er selbst war. […] Ich kopierte einfach nur das Modell, das mir das Schicksal gesandt hatte.«[1]

Auguste Rodins überlebensgroße Figur unterscheidet sich ikonografisch von allen überlieferten Darstellungen, denn es fehlen die traditionellen erklärenden Attribute Kreuz und Lamm. Sein »Johannes« ist ein männlicher Akt, der im Moment der Bewegung erfasst ist, den rechten Arm mit einem Fingerzeig erhoben, der linke weist nach unten auf die Erde. Die Wendung des Kopfes ist dynamisch, der Mund zum Sprechen geöffnet. Das revolutionäre Novum der Figur ist das Motiv des Schrei-

tens, das Rodin hier in die moderne Plastik einführt. Zudem stellt er die traditionelle Ponderation, das heißt die Ausgeglichenheit der Gewichtsverhältnisse einer Skulptur, infrage. »Johannes der Täufer« schreitet zwar, steht aber mit beiden Füßen fest auf dem Boden, und die ganze Bewegung ist auf die linke Seite verlagert.

Das Werk wurde im Jahr 1901 nach der Internationalen Kunstausstellung in Dresden für die Skulpturensammlung erworben und war ein Geschenk von Karl August Lingner, des kunstinteressierten und -sammelnden »Odol-Königs« und späteren Initiators des Hygiene-Museums.[2]

1 Henri-Charles-Etienne Dujardin-Beaumetz, Entretiens avec Rodin, Paris 1913, S. 65.
2 Lingner an Treu, 7. Mai 1901, Archiv Skulpturensammlung, Staatliche Kunstsammlungen Dresden, Künstlerakte Rodin I.

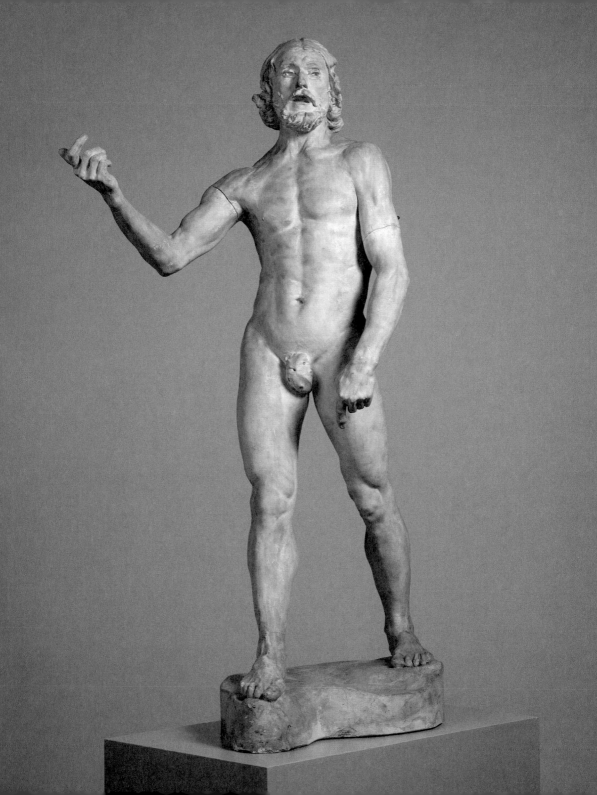

# Eva

Um 1881
(Ausführung dieser Marmorversion
1899/1900)

1880 hatte Rodin den Auftrag für das monumentale Portal eines neu geplanten Kunstgewerbemuseums in Paris erhalten und schrieb dazu an den belgischen Schriftsteller Camille Lemonnier: »Monsieur Turquet hat mich beauftragt, die Gesänge Dantes im Flachrelief darzustellen und diese in einem monumentalen Tor zu vereinen.«[1] Rodin wählte die Erzählungen der »Hölle« aus Dantes »Göttlicher Komödie«, weshalb das Portal »Höllentor« genannt wird. Dieses beschäftigte den Bildhauer fast bis zu seinem Tod und er stellte es nie fertig – ebenso wenig wurde das Museum jemals gebaut.

Zwei großformatige Figuren sollten das Tor zu beiden Seiten flankieren: das erste Menschenpaar Adam und Eva. Rodin entschied sich, die »Eva« nach dem Sündenfall zu zeigen, den Kopf schamhaft in die Armbeuge gesenkt, den zweiten Arm schützend vor den Körper gelegt und das linke Bein leicht angezogen. Der Zufall wollte es, dass die junge Frau, die Modell gestanden hatte, schwanger war, sodass Rodin ihren Zustand in das Werk aufnahm: »Ich hatte sicher nicht daran gedacht, dass ich mir für die Darstellung der Eva eine schwangere Frau als Modell nehmen müsse. Ein für mich glücklicher Zufall hat mir diese dann geschenkt, und das war dem Charakter der Figur überaus dienlich.«[2]

In der Haltung sind Verweise auf Michelangelos »Eva« in der Sixtinischen Kapelle zu finden, die aus dem irdischen Paradies vertrieben wird und ihr Gesicht in dem angewinkelten Arm verbirgt.[3] Formale Bezüge gibt es zudem zu Werken wie der »Die Frierenden« (1783) von Jean-Antoine Houdon oder zu Pierre Cartelliers »Die Scham« (1801).[4]

Wie bei anderen seiner Arbeiten variierte Rodin die Größe der Figur, sodass neben der lebensgroßen Statue auch eine »Eva« im kleineren Format entstand. Da diese schnell zu einer seiner beliebtesten Figuren avancierte, ließ er mehrere Exemplare in Marmor ausführen – über 20 sind heute bekannt. Zehn sind vor 1900 entstanden, da es mit Rodins großer Einzelausstellung während der Weltausstellung in jenem Jahr im Pavillon de l'Alma zu neuen Bestellungen des Werkes kommen sollte.[5] Keine der Marmorskulpturen Rodins sind allerdings Schöpfungen seiner eigenen Hand. Die Ausführungen unterscheiden sich in einzelnen Details wie bei der Gestaltung der Stütze an der Rückseite, den Haaren oder der Haltung der Finger.

Georg Treu kaufte Rodins populäres Werk direkt auf der Einzelausstellung in Paris zum Preis von 8 000 Francs. Zusammen mit den weiteren Erwerbungen traf »Eva« Ende Januar 1901 in Dresden ein.

1 »M. Turquet m'a commandé les chants du Dante en bas relief réunis en une porte monumentale«, Rodin an Lemonnier, 14. Juli 1880, Brüssel, Musée Lemonnier, zit. nach Le Normand-Romain 2010, S. 67. Edmond Turquet war der für den Auftrag zuständige Staatssekretär, Elsen 1965, S. 15.

2 Henri-Charles-Etienne Dujardin-Beaumetz, Entretiens avec Rodin, Paris 1913, S. 64, zit. nach Le Normand-Romain 2010, S. 70.

3 Rodin and Michelangelo. A Study in Artistic Inspiration, Ausst.-Kat. Casa Buonarroti, Florenz 1996/Philadelphia Museum of Art, Philadelphia 1997, hg. v. Flavio Fergonzi, George H. Marcus, Philadelphia 1997, S. 130.

4 elegant//expressiv. Von Houdon bis Rodin. Französische Plastik des 19. Jahrhunderts, Ausst.-Kat. Staatliche Kunsthalle, Karlsruhe 2007, hg. v. Siegmar Holsten, Nina Trauth, Heidelberg 2007, S. 29, 88.

5 Le Normand-Romain 2010, S. 73.

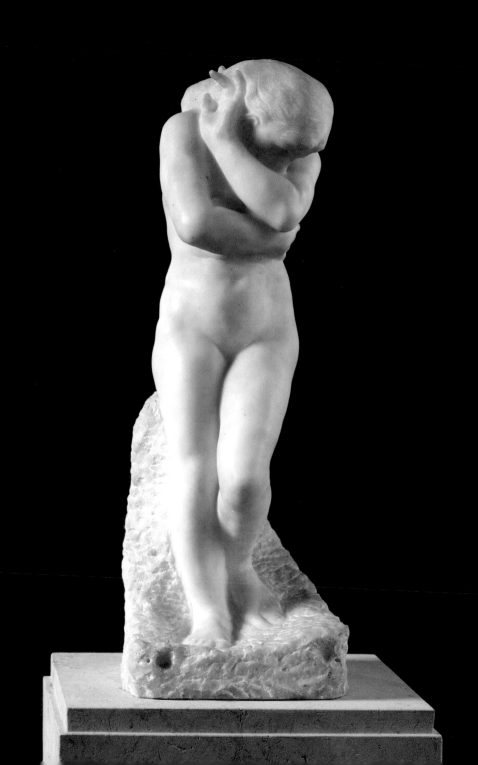

# Kleiner männlicher Torso (»Torse de Giganti«)

1880er Jahre

Der kleinformatige Torso aus Bronze steht im Zusammenhang mit einer unter dem Titel »Giganti« bekannten Figur. Als Modell diente für dieses Werk ein Italiener aus Neapel, der »Giganti« hieß – Namen und Adresse hatte Rodin in einem seiner Notizbücher vermerkt.[1] Interessanterweise stand der junge Mann zur selben Zeit auch Camille Claudel und der mit ihr befreundeten englischen Bildhauerin Jessie Lipscomb Modell.[2]

Rodin entwarf zunächst eine skizzenhaft angelegte Aktstudie mit Kopf und ausgeführtem rechten und beschnittenem linken Bein, die er dann wiederum in Torso und Kopf fragmentierte. Der kleine Torso gibt eine vergleichsweise klassische, an der Kunst der Antike orientierte Körperhaltung wieder: Er lässt eine Gewichtverteilung auf Stand- und Spielbein, die Wendung des leicht erhobenen Kopfes, eine erhobene Rechte und eine Bewegung nach links erkennen. Rodin übernahm zwar das Motiv des spätklassischen Torsos, wie er es während seines Romaufenthalts oder auch in der Antikensammlung des Louvre studiert haben könnte. Er legte aber ein besonderes Augenmerk auf die Modellierung der Muskulatur und verlieh dem Oberkörper eine Knochigkeit, die das Werk zu einer Schöpfung seiner Zeit machte – weit davon entfernt, eine reine Kopie zu sein. Rodins künstlerische Auseinandersetzung nicht nur mit der Kunst Michelangelos, der italienischen Renaissance überhaupt oder den gotischen Kathedralen, sondern eben auch mit der Kunst der Antike fand ihren Ausdruck in der großen Sammlung mit ägyptischen, griechischen und römischen Werken, die der Bildhauer ab den frühen 1890er Jahren anlegte.[3]

Vielleicht waren es das vermeintlich klassische Motiv, die Woldemar von Seidlitz (1850–1922) bewogen haben, die kleine Skulptur für die Skulpturensammlung 1897 auf der Ersten Internationalen Kunstausstellung in Dresden zu erwerben. Sie stellte außerdem eine Ergänzung in einem anderen Material zu den Erwerbungen der beiden Gipse »Innere Stimme« und »Victor Hugo« dar, bei denen es sich ebenfalls um fragmentierte Torsi handelt.

Von Seidlitz war 1885 aus Berlin nach Dresden gekommen und wurde Vortragender Rat in der Generaldirektion der Sammlungen für Wissenschaft und Kunst, war also für die Verwaltung und den Ausbau der Dresdner Museen zuständig.[4] Mit seinem großen Interesse für zeitgenössische Kunst förderte er insbesondere die Skulpturensammlung und das Kupferstich-Kabinett und korrespondierte selbst auch mit Auguste Rodin, obgleich er sein Handeln stets mit Georg Treu abstimmte. Zudem reiste er gemeinsam mit Treu und Robert Diez in Vorbereitung der Ersten Internationalen Kunstausstellung in Dresden im Januar 1897 nach Paris, wo sie Rodin auch trafen.[5]

1 Archiv Musée Rodin, zit. nach Le Normand-Romain 2007, S. 399.
2 Le Normand-Romain 2007, S. 399.
3 Bénédicte Garnier, Rodin. Antiquity Is My Youth, Paris 2002.
4 Aust.-Kat. Dresden 1994, S. 292; Wolfgang Holler, Woldemar von Seidlitz – Wissenschafler, Staatsbeamter, Sammler und Förderer der Kunst, in: Dresdner Hefte 15 (1997), Heft 49 (Sammler und Mäzene in Dresden), S. 24 – 29.
5 Keisch 1994, S. 220.

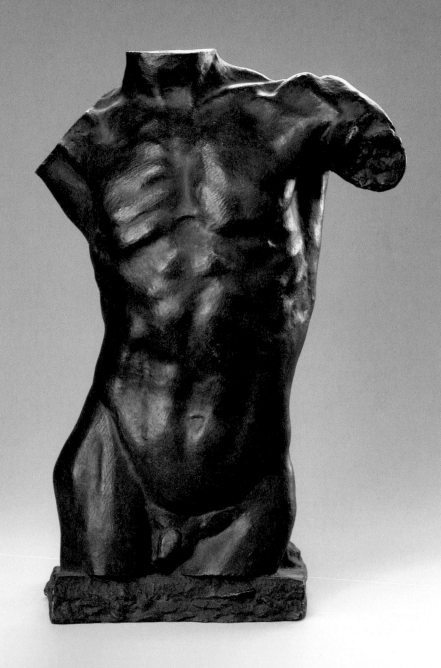

# Jean Paul Laurens

1882

Laurens (1838–1921) gilt als der letzte große Vertreter der französischen Historienmalerei am Ende des 19. Jahrhunderts. Mit Rodin, zu dessen Freundeskreis er seit frühester Zeit gehörte, verband ihn eine große gegenseitige Hochachtung. So versicherte Laurens Rodin seiner Unterstützung, als diesem nach der Präsentation des »Ehernen Zeitalters« 1877 der Vorwurf gemacht wurde, er habe es vom lebenden Modell abgeformt, und seiner Empfehlung verdankte Rodin unter anderem den Auftrag für das Denkmal der »Bürger von Calais«. Hierfür war Rodin dem Freund immer dankbar: »[…] aber ich bewahrte dem Freunde eine tiefe Dankbarkeit, weil er mir die Anregung zu einem meiner besten Werke gegeben hat.«[1]

Die Büste des Freundes stand am Anfang einer Reihe von Charakterbildnissen, die Rodin in den 1880er Jahren schuf und die bald zu seinen populärsten Werken gehörten. Das Porträt Laurens' wurde nach der ersten Präsentation in der Pariser Salon-Ausstellung als »Wunderwerk des Modellierens«[2] bezeichnet. Die Muskeln des Oberkörpers scheinen wie der sehnige Hals gespannt zu sein, der Kopf ist in stolzer Haltung leicht erhoben, wodurch die mit den eingefallenen Wangen und der gerunzelten Stirn betonte innere Anspannung noch zusätzlich gesteigert wird. Asymmetrien unterstreichen die unruhige Schulterpartie, die rechte Schulter ist deutlich nach vorn geschoben. Dadurch wird eine dynamische Bewegung vermittelt, die an einen erhobenen Arm und eine Körperbewegung denken lässt und die in Verbindung mit dem wie zum Sprechen geöffneten Mund das Bildnis Laurens' in die Nähe von Rodins »Johannes der Täufer« (1878) rückt.

In dem Bildnis offenbart sich Rodins Anspruch, das Wesen und den Charakter des Dargestellten zu erfassen. Er war der Überzeugung, dass keine andere bildhauerische Aufgabe so viel Scharfblick und Einfühlungsvermögen erfordere wie das Porträt: »Eine gute Büste anfertigen heißt, eine harte Schlacht liefern. Die Hauptsache ist, dass man nicht schwach wird und sich selbst gegenüber ehrlich bleibt.«[3] Rainer Maria Rilke urteilte über das Werk, dass es »stark im Ausdruck, so bewegt und wach« sei und man das Gefühl nicht verliere, »die Natur selbst habe dieses Werk aus den Händen des Bildhauers genommen«.[4]

Georg Treu schrieb nach der Erwerbung der Büste 1900 in Paris an Rodin, dass er sehr stolz sei, sie dem Publikum zeigen zu können.[5] Die Erwerbung dieser viel gerühmten Arbeit Rodins und die gerade auf französische Werke ausgerichtete Ankaufspolitik Georg Treus waren Auslöser für den sogenannten »Dresdner Bildhauerstreit«, ein Protest Dresdner Bildhauer, der sich um die zweite Internationale Kunstausstellung 1901 entwickelte (s. S. 15 ff).

1  Gsell 1979, S. 139.
2  Paul Leroi, Salon de 1882, in: L'art. Revue hebdomadaire illustrée 8 (1882), Heft 3, S. 72 f.
3  Gsell 1979, S. 128.
4  Rilke 1920, S. 56.
5  Treu an Rodin, 11. Dezember 1900 (Abschrift), Archiv Skulpturensammlung, Staatliche Kunstsammlungen Dresden, Künstlerakte Rodin I.

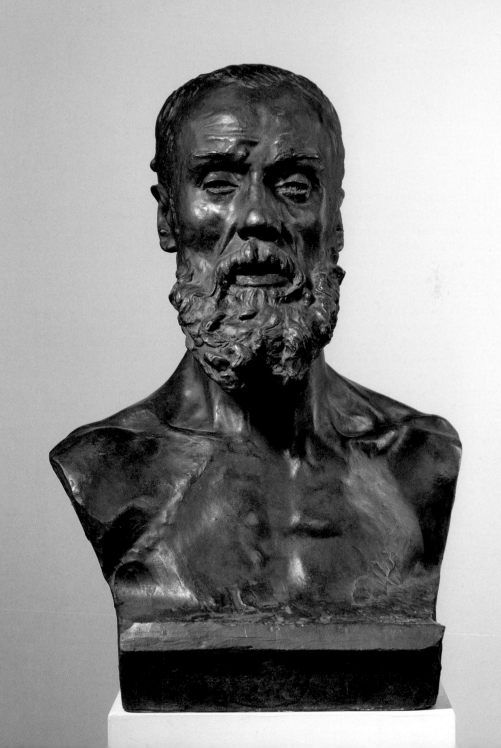

# Jean d'Aire (Schlüsselträger)

1886/87

Das Denkmal der »Bürger von Calais«, für das Rodin 1885 den Auftrag von der Stadt Calais erhalten hatte, wurde erst 1895 errichtet. Es ist typisch für Rodins Arbeitsweise, aus einem Gesamtzusammenhang Teile herauszunehmen und diese als eigenständige Werke auszustellen – Beispiele sind hierfür »Die Innere Stimme« oder die Büste des »Victor Hugo«. Auch die Personen der »Bürger von Calais« präsentierte Rodin einzeln auf Ausstellungen, wie 1901 den großformatigen »Schlüsselträger« als Gips in der Internationalen Kunstausstellung in Dresden, wo er für die Skulpturensammlung erworben wurde.

Rodins revolutionäre Konzeption des Denkmals widersprach jeder Tradition, denn er entwickelte sechs gleich große Figuren, die er nebeneinander aufstellte. Das Formenrepertoire der Denkmäler sah im 19. Jahrhundert bis dahin Reiter- und Standbilder vor, darunter auch Doppelstandbilder wie Ernst Rietschels berühmtes Denkmal für Schiller und Goethe in Weimar (1857). Rodin hingegen wollte nicht einen Einzelnen und dessen erinnerungswürdige Tat vergegenwärtigen, sondern das Bild städtebürgerlicher, demokratischer Gemeinschaft zeichnen. Bei der Darstellung der sechs ehrenwerten Männer verzichtete er also auf eine Hauptfigur und in der Gruppierung ebenso auf eine Hauptansicht. In einem ersten Entwurf hatte er zunächst daran gedacht, die Gruppe derart hoch aufzustellen, dass sich die Silhouetten der Figuren gegen den Himmel abzeichnen würden. Schließlich beabsichtigte er, bei der endgültigen Aufstellung auf die Erhöhung durch einen Sockel zu verzichten, wodurch der Betrachter in das Denkmal einbezogen würde, wenn er es bei der Betrachtung umschreitet.

Die sechs individuellen Gestalten sind alle barfuß, in Lumpen gekleidet und tragen Stricke um den Hals. Hände und Füße sind bei allen Figuren vergrößert und werden so zu betonten Ausdrucksträgern. In Gestik und Mimik äußern sich Verzweiflung, Todesangst und Angespanntheit, aber auch innere Gefasstheit, wie sie sich gerade in der Haltung des Jean d'Aire offenbart. Er steht mit beiden Beinen fest auf der Erde, umklammert hält er den Schlüssel der Stadt.

Rainer Maria Rilke urteilte über den »Schlüsselträger«: »In ihm ist Leben noch für viele Jahre und alles in die plötzliche letzte Stunde gedrängt. Er erträgt es kaum. Seine Lippen sind zusammengepreßt, seine Hände beißen in den Schlüssel. Er hat Feuer an seine Kraft gelegt, und sie verbrennt in ihm, in seinem Trotze.«[1] 1889 wurde die Gruppe das erste Mal in der Ausstellung »Claude Monet – Auguste Rodin« in der Galerie Georges Petit in Paris präsentiert.

1 Rilke 1920, S. 62.

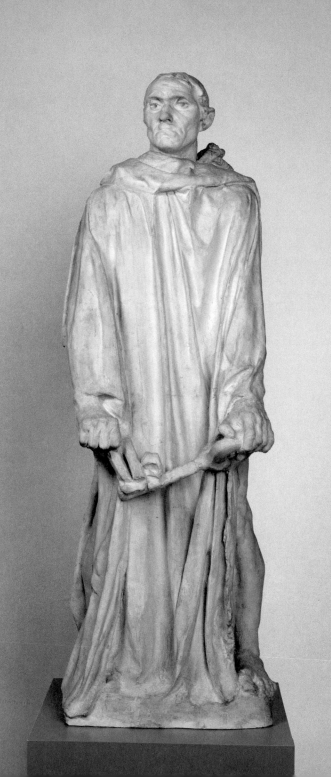

# Weinende Danaide

Um 1889

1904 fand in Dresden die Große Kunstausstellung statt, in der Rodin mit einer stattlichen Anzahl an Werken vertreten war. Neben großformatigen Arbeiten wie dem »Denker«, dem »Schatten«, »Pierre de Wissant ohne Kopf und ohne Hände« zeigte er hier auch Porträts und eine Reihe kleiner Skizzen aus Gips. Nachdem der »Denker« für 2 250 Mark angekauft worden war, überließ Rodin der Skulpturensammlung insgesamt sechs weitere Gipse, darunter neben einigen seit 1945 vermissten Werken auch die »Weinende Danaide«.[1] Aus der Korrespondenz, die Georg Treu vor allem mit dem damaligen Sekretär Rodins, René Chéruy, führte, geht hervor, dass Treu ein großes Interesse an einem Erwerb der kleinen Skizzen hatte und diese mehrfach in Paris anfragte. Chéruys persönliche Antwort war eindeutig: »[…] denn Sie wissen, dass er nie Gipsmodelle verkauft, ausgenommen für die gr.[oßen] Museen, deren Mittel nicht genügend sind für das große künstlerische Interesse. Aber noch nie hat M. R. [Monsieur Rodin] kleine Sachen verkauft (in Gips). – Aber ich denke doch, dass für Sie, wegen ihrer freundlichen und persönlichen Verbindung, es möglich ist, daß er für einen niedrigen Preis, oder selbst vielleicht als Geschenk für das Albertinum einige, nach seiner Wahl, gebe.«[2] Im November 1904 kündigt Chéruy schließlich an, dass Rodin die Werke tatsächlich als Geschenke anbieten würde.

Die »Weinende Danaide«, auch »Weinende Nymphe« genannt, wurde im Katalog zur Ausstellung 1904 als »Weinendes Weib, mit dem Kopf auf den Knien« bezeichnet.[3] Sie entstand für Rodins figurenreiches Großprojekt »Höllentor« und befindet sich im rechten Türflügel, etwa mittig am äußeren Rand, zum Teil vom Türrahmen verdeckt. Rodin entwarf für dieses Lebenswerk hunderte Figuren, in denen er die unterschiedlichsten Körperhaltungen und Bewegungen darstellte. Das Motiv des Herabhängens fand ebenso Verwendung wie jenes des haltlosen Stürzens, es gab kauernde und kriechende Gestalten, sitzende, sich windende, stehende und sich streckende. In der gebeugten Haltung der »Weinenden Danaide« äußert sich großer Kummer. Der Titel allerdings bezieht sich nicht mehr auf Dante. Vielmehr verweist er auf die Danaiden, die 50 Töchter des Königs von Libyen Danaos, die ihre Ehemänner in der Hochzeitsnacht töteten und zur Strafe Wasser in ein durchlöchertes Fass schöpfen mussten. So erlangt das kleinformatige Werk Rodins eine neue, der griechischen Mythologie entlehnte Bedeutung.

Über die Werke Rodins in der Dresdner Ausstellung des Jahres 1904 schrieb Paul Kühn: »Man hört […] etwas vom Widerhall der Öde, vom Flüsterton und scheuem Umsichblicken der Einsamkeit. […] Wir empfinden schaudernd vor diesen Skulpturen das Ungeheure der Vereinsamung. […] Wunderbare Gestalten, die ihren unergründlichen Schmerz in sich hineinschlucken, ihren Schmerz ausschluchzen, dass wir sie weinen und stöhnen hören.«[4]

1 Verzeichnis der Werke Rodins in Dresden, S. 75.
2 Chéruy an Treu, 29. September 1904, Archiv Skulpturensammlung, Staatliche Kunstsammlungen Dresden, Künstlerakte Rodin I.
3 Freundlicher Hinweis Chloé Ariot, Musée Rodin.
4 Paul Kühn, Die große Dresdner Kunstausstellung, in: Welt und Haus 13 (1904).

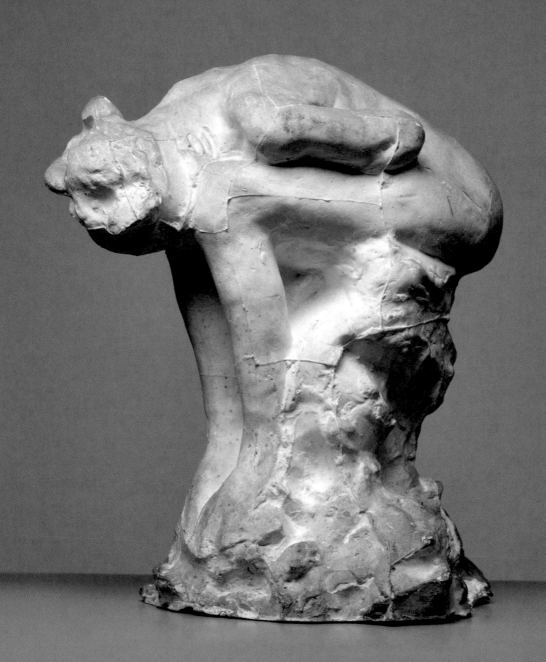

# Pierre Puvis de Chavannes

1891

Pierre Puivs de Chavannes (1824–1898) gehörte zum künstlerischen Umkreis Rodins und war mit ihm freundschaftlich über viele Jahre verbunden – Rodin hielt den Malerfreund für den bedeutendsten Zeitgenossen überhaupt und soll noch auf seinem Sterbebett von ihm gesprochen haben.[1] Nachdem es Puvis de Chavannes nach vielen gescheiterten Versuchen endlich gelungen war, im Pariser Salon 1859 auszustellen, erhielt er bald darauf verschiedene große Aufträge. Zu einem der ersten gehörte in den Jahren 1861 bis 1865 die Ausstattung des Treppenhauses und diverser Galerieräume im Museum von Amiens mit monumentalen symbolistischen Freskenzyklen. Weitere großformatige Wandbilder für das Hôtel de Ville und das Panthéon in Paris folgten.

1890 beauftragte das Museum in Amiens Rodin mit der Anfertigung der Büste des Freundes in einer Marmorausführung. Der Bildhauer entwarf zunächst eine erste Version des Porträts mit nackter Schulter- und Brustpartie. Mit dieser zwar heroisierenden, aber doch seiner Meinung nach wenig offiziellen Darstellung war Puvis de Chavannes allerdings unzufrieden. Auf seinen Wunsch hin stattete Rodin das Gipsmodell noch kurz vor der Präsentation im Pariser Salon 1891 mit Gehrock, Kragen und der Rosette der Ehrenlegion aus. Puvis de Chavannes' Unzufriedenheit jedoch blieb, denn er sah in dem leicht nach hinten geneigten Porträt eine kalte Hochmütigkeit mit einem verächtlichen Zug um den Mund, wie er Rodin erläuterte.[2]

Die Oberfläche der Büste erscheint schnell und spontan modelliert und wird durch die angetragenen und angedrückten Tonklümpchen belebt. Dadurch erhält das Porträt einen skizzenhaften Charakter, ohne jedoch die für Puvis de Chavannes so wichtigen Details unkenntlich zu machen. Im Kontrast dazu ist das Gesicht verhältnismäßig glatt modelliert und zudem von großer physiognomischer Ähnlichkeit, was Fotografien des Dargestellten belegen.

In seinen Gesprächen mit Paul Gsell erinnerte sich Rodin später: »Puvis de Chavannes liebte meine Büste nicht, und das habe ich in meinem Schaffen stets bitter empfunden. Er behauptete, ich hätte eine Karikatur aus ihm gemacht. Und doch bin ich sicher, nur alles, was ich an Begeisterung und Verehrung für ihn fühlte, in meiner Skulptur ausgedrückt zu haben.«[3]

1  Le Normand-Romain 2007, S. 621.
2  Puvis de Chavannes an Rodin, 16. Mai 1891, Paris, Archiv Musée Rodin, zit. nach Mattiussi 2010, S. 122.
3  Gsell 1979, S. 138.

# Victor Hugo, »Heroische Büste«, erste Fassung

1896

Die »Heroische Büste« Victor Hugos ist ebenso wie die »Innere Stimme« zunächst nicht als Einzelfigur entstanden, sondern wurde in einem szenischen Zusammenhang mit Rodins Entwurf für ein Denkmal zu Ehren Victor Hugos (1802–1885) geschaffen. Rodin erhielt den Auftrag zu diesem Denkmal 1889 von der Société des gens de lettres, aber auch schon 1883 hatte er ein Porträt des großen französischen Schriftstellers, der damals bereits 81 Jahre alt war, ausgeführt.[1] Der erste Entwurf für das Denkmal – bei dem Rodin sich wohl an einer Fotografie, die den französischen Nationaldichter im Exil auf der Insel Guernsey zeigte, orientierte – wurde 1890 von den Auftraggebern abgelehnt. Im zweiten Entwurf entschied sich Rodin, den meditierenden Dichter sitzend und nackt darzustellen, eine Hand stützte den Kopf, die andere war weit ausgestreckt. Der Bildhauer beließ nur etwas Draperie über dem rechten Oberschenkel. Hugo an die Seite gestellt waren die Figuren der »Meditation« (»Innere Stimme«) und die »Tragische Muse« als Verkörperungen der vielfältigen Dichtkunst des literarischen und politischen Schriftstellers.

1909 wurde das Denkmal, allerdings ohne die Musen, beschränkt auf die Figur des Dichters, im Garten des Palais Royal aufgestellt. Zeitgleich mit der Herauslösung der »Inneren Stimme« aus der Gruppe und deren Verselbstständigung beschnitt Rodin auch die monumentale Hugo-Figur zu der »Heroischen Büste«. Durch die Verkürzung des Rumpfes oberhalb der Draperie entfaltet der Oberkörper eine besonders dramatische Wirkung, die Aufmerksamkeit wird durch die Verknappung auf das nachdenklich geneigte Haupt gerichtet, das nicht mehr von der Hand gestützt wird. Die Kraft des Dichters und die Macht seiner Worte komprimierte Rodin in dieser Büste zur eigentlichen Aussage.

Die Büste wurde 1897 auf der Ersten Internationalen Kunstausstellung in Dresden präsentiert, was belegt, dass Rodin schon frühzeitig an die Herauslösung der Büste aus dem überlebensgroßen Denkmalsentwurf dachte.[2] Für die Auswahl und Aufstellung der Skulpturen zeichnete Georg Treu, Direktor der Skulpturensammlung, verantwortlich – insgesamt wurde die große Ausstellung enthusiastisch gefeiert, die zeitgenössische Presse lobte sie als »ohne Zweifel eine der besten, die in den letzten Jahrzehnten in Deutschland veranstaltet worden sind.«[3] Rodin zeigte insgesamt sechs Arbeiten, neben der Büste Victor Hugos wurden auch die »Innere Stimme« und der »Kleine männliche Torso« im Anschluss an die Ausstellung für das Museum erworben: Ankäufe, die »die schockierendsten Aspekte der Kunst Rodins ans Licht rückte[n]: das Fragmentarische, das Expressive, das Improvisatorische, das vorsätzlich Experimentierende.«[4]

1 Vgl. dazu Ausst.-Kat. Paris 2003, S. 30–37.
2 Ausst.-Kat. Paris 2003, S. 174.
3 Lier 1896/97, Sp. 498.
4 Keisch 1994, S. 220.

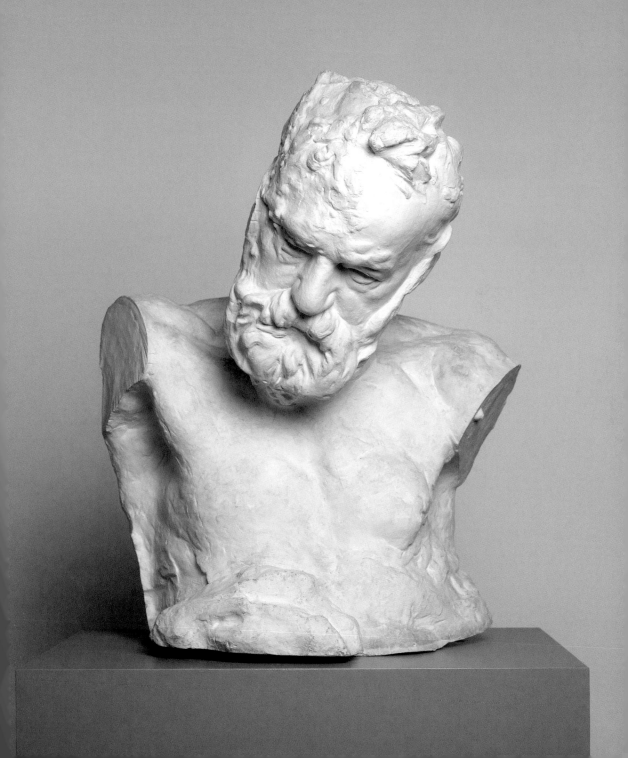

# Die Innere Stimme

1896

Die seinerzeit kühne Idee, eine weibliche Statue als stark fragmentierten Torso zu gestalten, mag von antiken Torsi wie etwa der berühmten Venus von Milo im Louvre angeregt sein. Für Rodins Arbeitsweise ist es abgesehen von diesen Einflüssen jedoch charakteristisch, dass die »Innere Stimme« zunächst nicht als Einzelfigur geschaffen wurde, sondern in einem szenischen Zusammenhang mit seinem Entwurf für das Denkmal zu Ehren Victor Hugos entstanden ist, mit dessen Ausführung Rodin 1889 von der Société des gens de lettres beauftragt wurde. In einem der Entwürfe für das Denkmal sollten weibliche Figuren die verschiedenen Seiten der Dichtkunst des Schriftstellers verkörpern.

Die Windung des Leibes der »Inneren Stimme« und der ursprüngliche Gestus des rechten Armes, den er später wegließ, hatte Rodin zunächst für die Figur einer Verdammten im Tympanon des »Höllentors« entwickelt. Bei dieser kleinformatigen Verdammten entspricht die Position der Beine und der Bewegungsablauf im Wesentlichen jener der »Eva«, die Rodin 1881 entwarf und die neben dem »Adam« als großformatige flankierende Figur für das »Höllentor« gedacht war, die Armhaltung ist jedoch eine andere. Als Einzelfigur aus dem »Höllentor« entnommen, trug die kleine Figur den Titel »Meditation«.[1]

Die »Meditation« wurde dann im Format vergrößert und als eine der Musenfiguren in einen der Entwürfe des großen Denkmals für Victor Hugo integriert, nun ohne Arme. Um seitlich an die sitzende Figur des Dichters angefügt werden zu können, wurden dabei ihr rechtes Bein und das linke Knie teilweise abgeschnitten. Der Titel »Innere Stimme«, den das Werk dann bekam, verweist auf den Gedichtzyklus von Hugo »Les Voix intérieures« (»Die inneren Stimmen«), der 1837 erschien.

Schließlich hat Rodin die so veränderte Figur erstmals 1897 in Kopenhagen und Dresden als Einzelwerk ausgestellt, hier bereits unter dem Titel »Die Innere Stimme«.[2] Der weibliche Torso steht für sich allein, und in der Skulptur wird jeder Erzählzusammenhang ausgeblendet. Verletzlich und verletzt, nackt und in sich zurückgezogen, aber doch von sinnlicher Ausstrahlung ist diese isolierte Gestalt eines der bahnbrechenden Werke der Moderne in der Skulptur, von dem Rodin selbst sagte: »Ich erachte diesen Gips als eines meiner vollendetsten, eindringlichsten Werke.«[3] Die Erwerbung der »Inneren Stimme« für die Skulpturensammlung durch Georg Treu zeugt zum einen von dessen archäologischen Verständnis für den Torso und das Fragmentarische, zum anderen ist sie Ausdruck seines Verständnisses für die Radikalität der Kunst Rodins.

1 Zur Genese Ausst.-Kat. Marseille 1997, S. 11–37.
2 Ausst.-Kat. Dresden 1897, S. 78, Kat.-Nr. 1166; Le Normand-Romain 2007, S. 513.
3 »Je considère que ce plâtre est une des mes œuvres les mieux finies, le plus poussées [sic]«. Rodin an Prinz Eugen von Schweden, 2. Januar 1897, Archiv Stockholm, zit. nach Ausst.-Kat. Marseille 1997, S. 11.

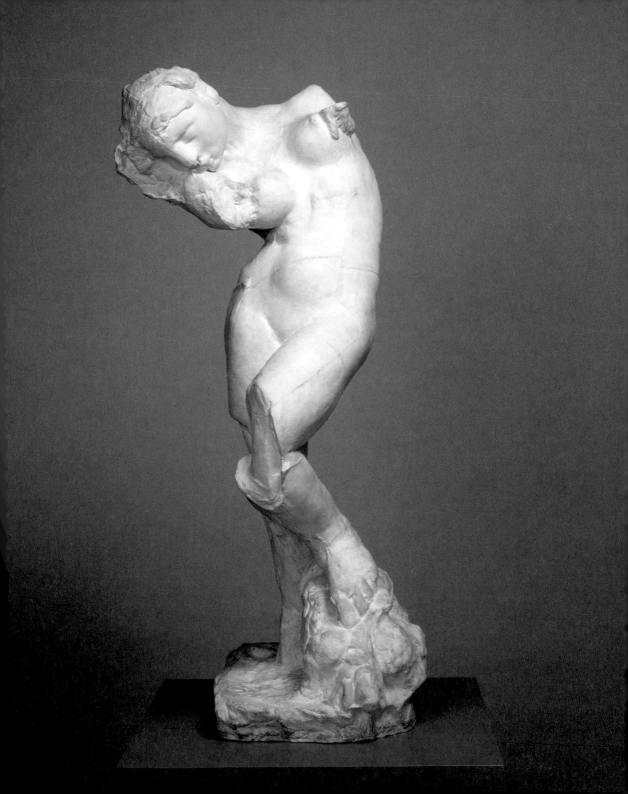

# Jean d'Aire (Schlüsselträger)

1884/86 (Entwurf),
etwa 1884–1899 (Ausführung/Reduktionsguss)

Rodin schuf nicht nur Einzelfiguren, Porträts und zahllose Zeichnungen, sondern immer wieder auch Denkmäler. Zu den wichtigsten gehören die »Bürger von Calais«, an denen er im Auftrag der Stadt Calais ab 1885 in mehreren Entwürfen arbeitete. Zu diesem Denkmal gehört die Figur des Schlüsselträgers Jean d'Aire. Es sollte zu Ehren der sechs Patrizier errichtet werden, die nach der Belagerung durch das englische Heer im Hundertjährigen Krieg 1347 ihre Mitbürger vor dem Tod gerettet hatten, indem sie sich selbst als Opfer anboten. Eustache de Saint-Pierre, Jean d'Aire, Jacques und Pierre de Wissant, Jean de Fiennes und Andrieus d'Andres traten vor die Tore der Stadt und nur das Mitleid der englischen Königin bewirkte die Rettung der mutigen Männer.[1]

Rodin ließ fünf der sechs Figuren der »Bürger von Calais« zwischen 1895 und 1903 durch Henri Lebossé auf mechanische Weise auf ein Fünftel ihrer Originalgröße verkleinern und brachte diese in hoher Auflage auf den Markt – auch in dem kleinen Format verlieren die Figuren nichts von ihrer Intensität. Vermutlich seit 1894 arbeitete Rodin mit Lebossé zusammen, der selbst im Januar 1903 an Rodin geschrieben hatte: »Ich möchte Ihr idealer Mitarbeiter sein.«[2] Seit 1865 bestand die Firma Lebossés, die er von seinem Vater übernommen hatte, in Paris. Mithilfe einer Maschine, die auf der Technik eines Pantografen beruht und als Verfahren von Achille Collas entwickelt worden war, wurde es so möglich, mechanische Verkleinerungen oder Vergrößerungen von Skulpturen herzustellen. Die Zusammenarbeit mit Rodin war in der Tat eng, und wenn Rodin die Ausführung einer Skulptur in der Qualität nicht zusagte, lehnte er sie ab.[3]

Durch die Methode der Verkleinerung war es möglich, einen verhältnismäßig großen Interessentenkreis zu bedienen, also nicht nur Museen, die Rodins Werke ankauften, sondern auch private Sammler. Die kleinformatigen »Bürger von Calais« erfreuten sich großer Beliebtheit und wurden schon zu Lebzeiten des Künstlers vielfach verkauft.[4] Den Dresdner Bronzeguss erwarb Georg Treu 1900 in Paris. Dort hatte er Rodins große Einzelausstellung im Pavillon de l'Alma besucht und insgesamt drei Werke erworben: das Bronzeporträt des Malers Jean-Paul Laurens, die »Eva« aus Marmor und die Bronzestatuette des Jean d'Aire, alles zusammen zum Preis von 12 700 Francs. Treu konnte in dem Jahr offensichtlich über große finanzielle Mittel verfügen, um die Sammlung zeitgenössischer Kunst um bedeutende Werke – vor allem der französischen Kunst – zu erweitern. Zu den in Dresden vorhandenen Gipsen gesellten sich nun neben dem »Mann mit gebrochener Nase« ein weiteres Porträt sowie diese Bronzereduktion und die Marmorskulptur der »Eva«, mit denen man letztlich auch die kommerzielle Seite der Werkstatt Rodins dokumentierte.[5]

1 Schmoll gen. Eisenwerth 1997, S. 17–19.
2 Zit. nach Ausst.-Kat. Washington 1981, S. 249.
3 Ausst.-Kat. Washington 1981, S. 254.
4 Le Normand-Romain 2007, S. 220.
5 Keisch 1994, S. 221.

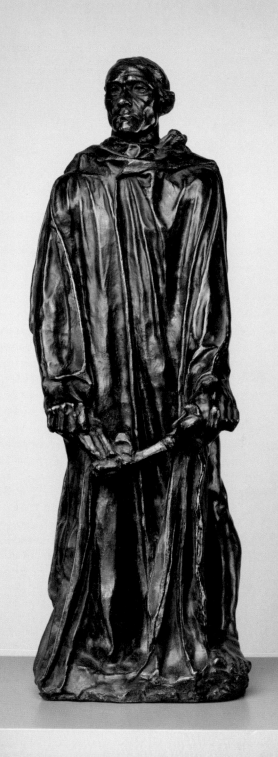

# Alexandre Falguière

1899

Falguière (1831–1900) war wie Rodin, obgleich früher, Schüler von Albert-Ernest Carrier-Belleuse und studierte dann an der École des Beaux-Arts in Paris. Die Vielzahl seiner plastischen und auch malerischen Arbeiten, darunter die Bekrönung des Arc de Triomphe in Paris, belegen Falguières Produktivität. Stilistisch ist sein Œuvre der realistischen französischen Schule des 19. Jahrhunderts zuzuordnen. 1882 wurde er Professor an der École des Beaux-Arts und war mit Rodin freundschaftlich verbunden.

Rodin porträtierte Falguière ein Jahr vor dessen Tod und bezeichnete sein Werk selbst als öffentliche Kundgebung der Sympathie zu seinem Kollegen.[1] Er wollte – nachdem sein Modell für das Balzac-Denkmal im Salon 1898 einen Skandal ausgelöst und die Société des gens de lettres den konventioneller arbeitenden Alexandre Falguière mit der Ausführung des Denkmals betraut hatte – deutlich machen, dass diese Entscheidung und die anschließenden Kontroversen nicht zum Zerwürfnis zwischen beiden Bildhauern geführt hatten. Falguière ließ Rodin zudem wissen, dass er die allgemeine Missachtung seines Balzac-Entwurfs nicht teilen würde und trat seinerseits den Beweis dafür an, indem er wiederum Rodin porträtierte.[2] Bereits viele Jahre zuvor hatte Falguière 1878 in die Streitigkeiten um das »Eherne Zeitalter« eingegriffen und zu denjenigen Bildhauern gehört, die das entlastende Gutachten unterzeichnet hatten, womit Rodin des Verdachts enthoben wurde, er hätte die einzelnen Partien vom lebenden Modell abgegossen.

Falguière, dessen Gipsbüste im Anschluss an die Große Kunstausstellung Dresden 1904 und nach dem Erwerb des monumentalen »Denkers« als Geschenk Rodins in die Sammlung kam, erscheint im Vergleich zum annähernd 20 Jahre früher entstandenen Bildnis Laurens' in der physischen Präsenz zurückhaltender, auch bedingt durch die Beschränkung der bekleideten Büstenform auf Hals- und Brustansatz. Der hochgezogene Kragen verkürzt den Hals, was Rodins eigene Charakterisierung des Bildhauerkollegen als »kleinen Stier« augenfällig macht.[3] Die Modellierung ist aufgelockerter und freier. In der für Rodin eigenen Art der Gestaltung der Augen wird deutlich, was Rainer Maria Rilke auf den Punkt brachte: »Kein Beschauer (und nicht der eingebildetste) wird behaupten können, daß ihn eine Porträtbüste Rodin's, etwa […] Falguière […] angesehen hätte.«[4] Rodin zeigt das Bild eines Mannes am Ende seines Lebens- und Schaffensweges, der in versunkener Weise, melancholisch und grüblerisch auf sich selbst bezogen, gleichsam in sich ruht. Zudem bewahrt Rodin in diesem Bildnis die Würde des von ihm hoch geschätzten Kollegen.

1 Gsell 1979, S. 140.
2 Vgl. Arsène Alexandre, Exposition de 1900. L'Œuvre de Rodin, Paris 1900, Abb. Innentitel.
3 Gsell 1979, S. 139.
4 Rainer Maria Rilke, Tagebücher aus der Frühzeit, Leipzig 1942, S. 385.

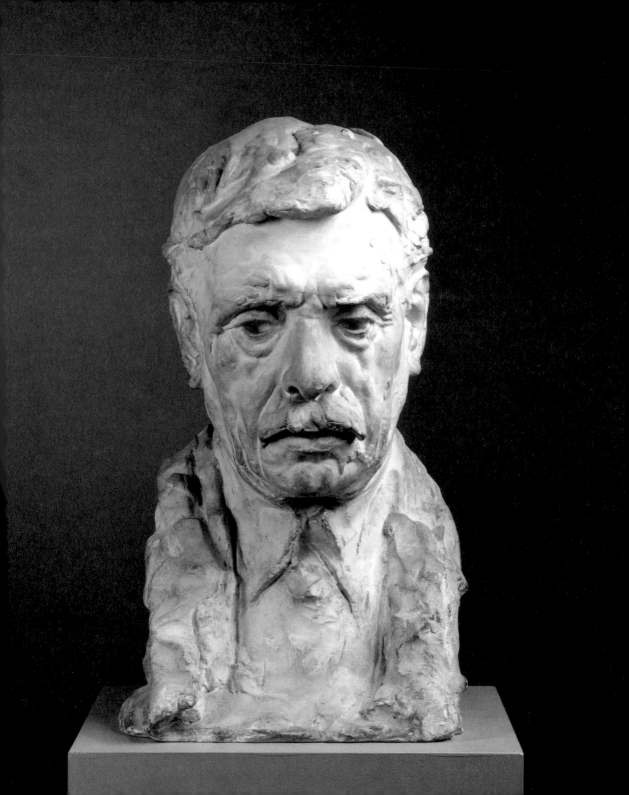

# Der Denker

1903
(Kolossalfassung;
die Tympanonfigur entstand
in den frühen 1880er Jahren,
die Vergrößerung 1903)

In thematischer Anlehnung an Dantes »Göttliche Komödie« entwarf Rodin seit 1880 das »Höllentor«, das als Eingangsportal für ein neues Kunstgewerbemuseum in Paris gedacht war. In den Gesängen der »Hölle« berichtet Dante von der Welt der Toten, die für ihre Sünden büßen müssen, und Rodin setzte dazu seine Visionen in Szene. Viele von Rodins Skulpturen sind aus dem Zusammenhang dieses figurenreichen Großprojekts entwickelt. Rainer Maria Rilke, der kurze Zeit Rodins Sekretär in Paris war, bezeichnete das Werk als »Steinbruch von Ideen«.[1] Ursprünglich war der »Denker« für das »Höllentor« als Verkörperung Dantes geschaffen worden und sollte in zentraler Position über den figurenreichen Szenen des Höllengeschehens thronen, zu Beginn trug das Werk auch den Titel »Der Dichter«.[2] Wie in anderen Fällen auch stellte Rodin die Figur einzeln aus und vergrößerte sie gar um das Dreifache.

Die Plastik spiegelt formal zwei der wichtigsten Bezugspunkte von Rodins Schaffen: Zum einen verweist die Haltung des »Denkers« auf eines der berühmtesten Werke der Antike, nämlich den Torso vom Belvedere aus dem 1. Jahrhundert v. Chr. Zum anderen wird einmal mehr die Auseinandersetzung mit Michelangelo und dessen Werken anschaulich – das Sitzmotiv und die Haltung mit der an den Mund geführten Hand verweisen auf dessen »Jeremias« in der Sixtinischen Kapelle und auf das Porträt Lorenzo de' Medicis in der Medici-Kapelle in Florenz. Eine formale Nähe wird zudem zum sitzenden »Ugolino« von Jean-Baptiste Carpeaux deutlich.[3]

Rodin konzentriert sich bei der Darstellung nicht auf den Akt des Denkens, sondern verleiht seiner Figur eine große Tatkräftigkeit und Stärke, jeder Muskel des Körpers bis hin zu den Zehen ist angespannt. Daneben steht das Werk in der Tradition der Melancholie-Darstellungen seit dem Mittelalter: »Er ist ebenso sehr melancholischer Grübler und schöpferischer Geist wie ein Bildnis des auf sich selbst geworfenen Künstlers.«[4]

So wurde der »Denker« schließlich mit Rodin selbst, mit dessen großer Schöpfungskraft identifiziert und befindet sich heute in der kolossalen Ausführung in Bronze auf dem Grab des Bildhauers in Meudon.[5] Zudem wurde er bald eines der bekanntesten Werke Rodins und eines der berühmtesten in der Geschichte der modernen Skulptur. Die Gipsfassung in der Skulpturensammlung ist nach der Großen Kunstausstellung 1904 in Dresden erworben worden, finanziert von dem Dresdner Bankier Fritz Emil Günther. Weltweit existieren über 25 kolossale Ausführungen in Gips und Bronze – Edvard Munch malte 1907 das epochale Werk im »Garten des Dr. Max Linde in Lübeck« und schuf damit eine der schönsten Ansichten des »Denkers«.[6]

1 Rilke 1920, S. 118.
2 Le Normand-Romain 2007, S. 590.
3 Tancock 1976, S. 117; Ursel Berger, »Befreiung vom Akademismus«. Michelangelo als Vorbild für die Skulptur des 19. und 20. Jahrhunderts, in: Der Göttliche. Hommage an Michelangelo, Ausst.-Kat. Bonn 2015, München 2015, S. 76–89, hier: S. 81.
4 Melancholie. Genie und Wahnsinn in der Kunst, Ausst.-Kat. Paris/Berlin 2005–2006, Ostfildern-Ruit 2005, S. 463, S. 466.
5 Ausst.-Kat. Berlin 1979, S. 104.
6 Ausst.-Kat. Hamburg/Dresden 2006, S. 72. Der Denker befindet sich heute im Detroit Art Institute, das Gemälde von Munch im Musée Rodin, Paris.

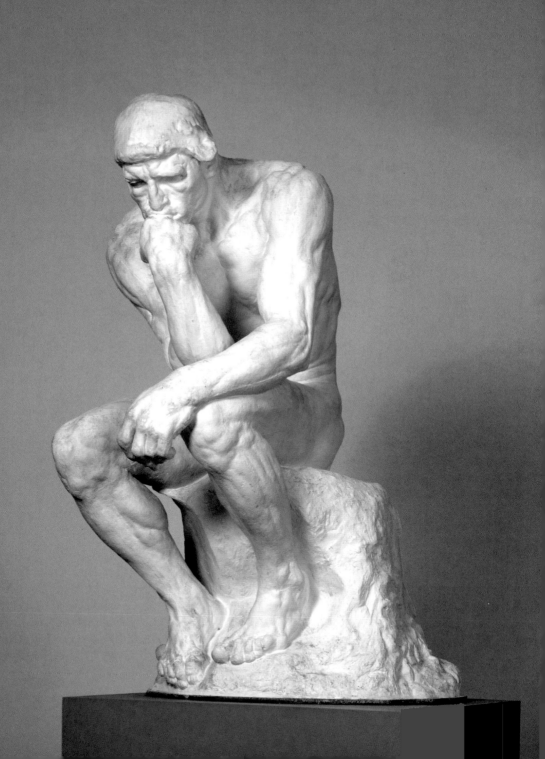

# Eugène Guillaume

1903

Guillaume (1822–1905) war Schüler von James Pradier, Mitglied der École des Beaux-Arts und der Académie française und später Direktor der École des Beaux-Arts in Paris sowie der Französischen Akademie in Rom. Er vertrat einen strengen Neoklassizismus und gehörte zu den renommiertesten Bildhauern Frankeichs in der zweiten Hälfte des 19. Jahrhunderts. Guillaume hatte 1877 den Vorsitz derjenigen Jury inne, die Rodin nach der Präsentation des »Ehernen Zeitalters« den Vorwurf machte, er habe das Werk vom lebenden Modell abgeformt. Es ist daher anzunehmen, dass beide Bildhauer, deren künstlerische Auffassung sich grundsätzlich voneinander unterschied, zunächst miteinander kein freundschaftliches Verhältnis pflegten.[1] Erst kurz vor dem Tod Guillaumes kamen sie einander näher.

Rodin erinnerte sich an Guillaume: »Anfangs war dieser Bildhauer weit davon entfernt, Sympathien für mich zu haben. Eines Tages, als er meine ›Maske des Mann mit gebrochener Nase‹ im Hause eines meiner Freunde fand, bestand er tatsächlich darauf, dass sie auf den Müll geworfen werde sollte! Und während all der Jahre […] wurde unsere Beziehung mit Sicherheit nicht besser. Tatsächlich hatte ich keinen schlimmeren Feind! Aber dann verging die Zeit und wenn man älter wird gibt es auch so manchen Trost! Für mich war es einer zu sehen, dass Guillaume mich eines Tages grüßte und mich sogar in Paris und Meudon besuchte. Zu dieser Zeit war ich ein großer Künstler für ihn geworden.«[2]

Rodins Achtung für den älteren Bildhauer kommt in dem kraftvollen Bildnis zum Ausdruck. Die Modellierung erscheint spontan und schnell, vor allem wirkt der kaum durchgebildete Schulteransatz, der die zügige Bearbeitung des Tonmodells wiedergibt, besonders skizzenhaft, fast unfertig.[3] Einzelne kleine Tonklümpchen erscheinen noch ungeglättet auf der Stirn, der Nase und an der Wangenpartie. Vergleichbar mit der Gestaltung der Augen im Porträt Falguières erscheint der Blick Guillaumes wie leer, und insgesamt wirkt er ernst und verschlossen – ein großer Bildhauer am Ende einer langen, erfolgreichen Laufbahn. Als das Bildnis 1905 im Pariser Salon ausgestellt wurde, fiel es durch seine »ergreifende Wahrhaftigkeit« auf.[4]

Zuvor wurde der Gips der Büste erstmals 1904 in Düsseldorf und in Dresden präsentiert. Das Porträt in Dresden gehört zu jenen Werken Rodins, die er im Anschluss an die Große Kunstausstellung der Skulpturensammlung geschenkt hat. Nach 1945 galt die Büste noch als Kriegsverlust.[5] Im Zuge der Neuordnung und Neuinventarisierung der Dresdner Abgusssammlung zwischen 1999 und 2001 wurde sie wieder aufgefunden – die übrigen Werke Rodins, die seit dem Ende des Zweiten Weltkriegs fehlen, gelten weiterhin als Kriegsverluste.[6]

1  Le Normand-Romain 2007, S. 402.
2  Tancock 1976, S. 532.
3  Georges Grappe, Hôtel Biron. Essai de classement chronologique des oeuvres d'Auguste Rodin, Paris 1927, Kat.-Nr. 256; eine weitere Fassung der Büste zeigt nur einen knappen Halsansatz, vgl. Le Normand-Romain 2007, S. 402.
4  Dantin, 20. Mai 1906, S. 4, zit. nach Le Normand-Romain 2007, S. 402.
5  Ausst.-Kat. Berlin 1979, S. 169.
6  Verzeichnis der Werke Rodins, S. 75

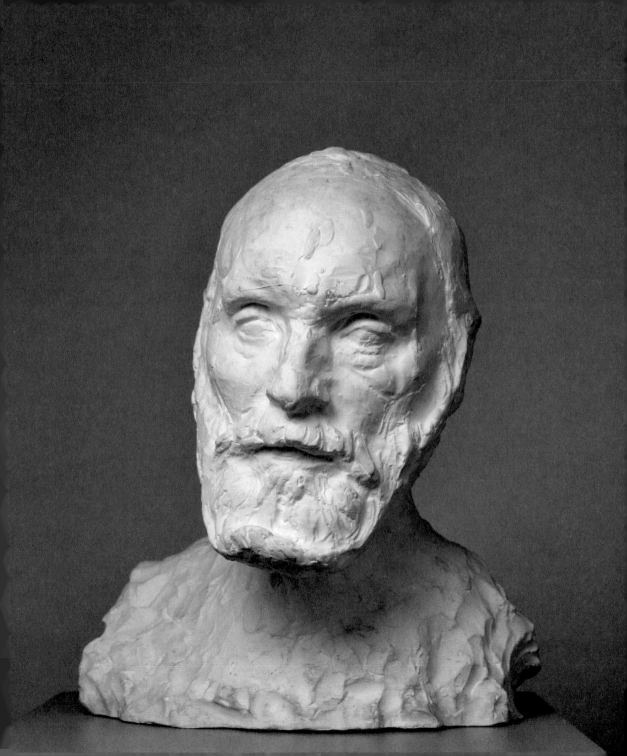

# Kolossalkopf des Pierre de Wissant

1909

Wie aus dem »Höllentor« entwickelte Rodin auch aus dem Denkmal der »Bürger von Calais« selbständige Werke, die thematisch keine Verbindung mehr zu Dante oder der Geschichte aus dem Hundertjährigen Krieg aufweisen. So trennte er von den Figuren einzelne Teile wie die Köpfe und Hände ab und ließ davon Vergrößerungen oder Verkleinerungen herstellen, die er bisweilen auch in ungewöhnlichen Assemblagen zusammenfügte. Die aus ihrem früheren Kontext herausgelösten Fragmente öffneten sich so ganz neuen Bedeutungen. Der Kopf des Pierre de Wissant – eines der sechs Bürger, die sich selbst als Opfer anboten, um die Stadt Calais zu retten – erfährt im kolossalen Format eine Steigerung an Ausdruck und innerer Bewegtheit, die von jeder illustrativen Aufgabe frei ist. Ein Zusammenhang mit dem Denkmalsentwurf ist nicht mehr zu erschließen. Mit Figurenfragmenten wie diesem begründete Rodin den Subjektivismus in der Skulptur der Moderne.

Als Georg Treu das Werk 1909 in Berlin gesehen hatte, schrieb er begeistert an Rodin: »Ich habe gerade den kolossalen Kopf gesehen, der sich in der Königlichen Akademie in Berlin befindet. Das ist wahrlich ein im Ausdruck und in der Größe ergreifendes Werk! Könnte ich den Abguss für das Albertinum haben? Und zu welchem Preis? Ich wäre glücklich, es mit Ihren anderen Werken in der Sammlung ausstellen zu können.«[1] Nur wenige Tage später schrieb Treu der Akademie, dass Rodin beabsichtige, den Kopf der Skulpturensammlung als Geschenk zu überlassen, sobald die Ausstellung beendet sei.

Für den Umgang mit dem kolossalen Format wird der Archäologe Georg Treu ein besonderes Gespür gehabt haben, und möglicherweise war dies auch der Grund, warum er ein so großes Interesse an der Erwerbung hatte. Nicht zuletzt erinnert der schmerzvolle Ausdruck des Pierre de Wissant an Werke der hellenistischen Skulptur, etwa an die Gruppe des »Laokoon« mit seinen Söhnen (Rom, Vatikanische Museen). Die Darstellung psychischer Zustände, von Emotionen und menschlichem Leid war das entscheidende Novum der Kunst jener Epoche, begleitet von der genau beobachten Bewegung des Körpers und seiner Muskulatur. Vielleicht hat Rodin sich seinerseits durch das Vorbild der antiken Kunst mit ihren zuweilen kolossalen Fragmenten zu der Vergrößerung anregen lassen.[2]

1 Treu an Rodin am 1. Februar 1909 (Abschrift), Archiv Skulpturensammlung, Staatliche Kunstsammlungen Dresden, Künstlerakte Rodin I.
2 Ausst.-Kat. Berlin 1979, S. 139.

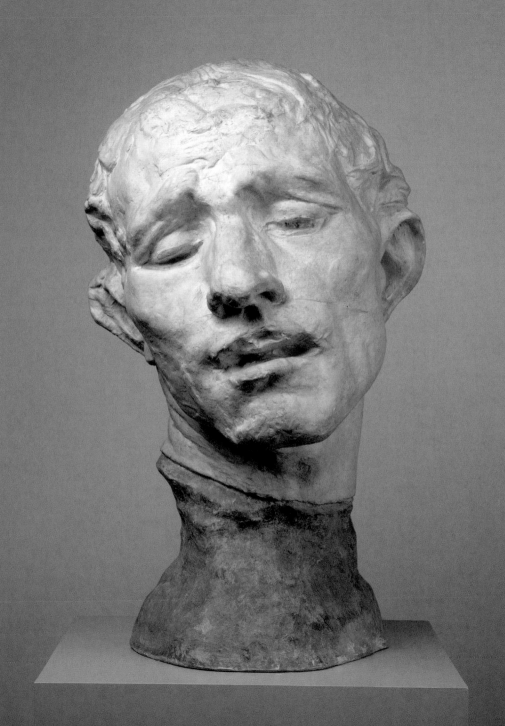

# Gustav Mahler

1909

Der österreichische Komponist und Dirigent Gustav Mahler (1860–1911) erregte zunächst als Kapellmeister der Deutschen Oper in Prag Aufmerksamkeit. Es folgten Aufenthalte am Stadttheater Leipzig, den Opern in Budapest, am Stadttheater Hamburg und an der Wiener Hofoper. 1908 nahm er seine Tätigkeit an der Metropolitan Opera in New York auf. Mahler war nicht nur einer der größten Komponisten seiner Zeit, sondern galt als einer der besten Dirigenten und reformierte das zeitgenössische Musiktheater mit wesentlichen Neuerungen.

Das Bronzebildnis Gustav Mahlers wurde in Dresden zum ersten Mal 1912 auf der Großen Kunstausstellung gezeigt. Doch nicht der Maler Gotthardt Kuehl hatte sich als zuständiger Ausstellungsdirektor bemüht, das Bildnis für Dresden zu erwerben – es war Georg Treu, der schon zuvor das Werk bei Rodin für die Sammlung im Albertinum angefragt hatte. Es entwickelte sich eine spannende Erwerbungsgeschichte, wobei Treu die Finanzierung durch seinen persönlichen Einsatz überhaupt erst ermöglichte. Als einen der Geldgeber versuchte er den Generalkonsul von Klemperer, den Direktor der Dresdner Bank, zu gewinnen: »Auf der hiesigen Grossen Kunstausstellung befindet sich eine Bronzebüste des Komponisten Mahler von Rodin, meines Erachtens eines der ausgezeichnetsten Bildnisse, das dieser grosse Bildhauer je geschaffen hat. [...] Das Werk Rodins zu erwerben empfiehlt sich um so mehr, als Rodin im 72$^n$ Lebensjahr steht und man daher eilen muß sich etwas von ihm zu sichern«.[1] Treu konnte seinen durch Woldemar von Seidlitz vermittelten Finanzier, der ursprünglich in eine Sammlung an-

tiker Glasflüsse für das Museum investieren wollte, überzeugen, und so gelang die Erwerbung im Juni 1912.

An die Modellsitzungen in Paris nach der Rückkehr Mahlers aus New York erinnerte sich Alma Mahler: »Ich sah hingerissen vierzehn Tage Rodin bei der Arbeit zu. [...] Er nahm nie mit dem Spachtel weg, sondern er trug ganz kleine Kügelchen auf, und in den Pausen zwischen den Sitzungen glättete er die neuen Unebenheiten.«[2]

Das Bildnis erzielt seine besondere Faszination aus der Verbindung, die Musik und Kunst eingehen. Mit erhobenem Haupt wird der Komponist und Dirigent in nahezu meditativer Haltung wiedergegeben, und auch der Blick gleitet ins Unendliche, wie versunken in den scheinbaren Klang der Musik. Eine Mahler von seiner Witwe bescheinigte nervöse Anspannung wird durch die das Gesicht prägenden Asymmetrien deutlich, die Augen sind skizzenhaft und unterschiedlich modelliert. Auch wenn Rodin in diesem Bildnis die Züge Mahlers in eindeutiger physiognomischer Ähnlichkeit wiedergab, spielte er – wie es öfter in seinem Œuvre vorkam – mit Doppel- und Mehrfachdeutungen, indem er die wenig später entstandene Marmorausführung (1910/11) als »Mozart« titulierte und dadurch die Individualität des Dargestellten in Frage stellte.

1 Treu an von Klemperer, 31. Mai 1912 (Abschrift), Archiv Skulpturensammlung, Staatliche Kunstsammlungen Dresden, Künstlerakte Rodin I.
2 Alma Mahler-Werfel, Erinnerungen an Gustav Mahler, Frankfurt am Main/Berlin/Wien 1971, S.178.

# Triton und Nereide

Um 1886–1893 (Entwurf); postumer Guss

Diese Bronze ist offenbar ein nicht autorisierter Guss nach dem Terrakottamodell im Metropolitan Museum of Art in New York, das formal in enger Beziehung zu Rodins »Minotaurus« (um 1886) steht. Dieses Werk ist auch unter anderen Titeln bekannt,[1] der Künstler bevorzugte »Minotaurus« und verwies damit auf Minos und Pasiphae, die nach der Vereinigung mit einem Stier den Minotaurus gebar, dem die Athener jährlich Menschen opfern mussten, bis das Untier schließlich durch Theseus bezwungen wurde.[2] Rodin betonte allerdings auch, dass weniger das Thema das Entscheidende an der Gruppe sei, sondern vielmehr die lebendige Modellierung der Muskeln.[3] Aus dem »Minotaurus« entwickelte Rodin mit der vorliegenden fragmentarischen Gruppe eine weitere hoch erotische Komposition. Zwei Fabelwesen umarmen sich. Triton, ein Sohn des Poseidon und der Amphitrite, umfasst seine Gespielin, die Meeresnymphe Nereide, an der Taille, zieht sie an sich und küsst sie auf den Rücken. Mehransichtige Raptusgruppen des Manierismus und des Barock dienten hier sicherlich als Inspirationsquelle.

Ein halbes Dutzend Bronzegüsse des Werkes sind bekannt. Diese befinden sich in Leipzig (Museum der bildenden Künste)[4], Glauchau (Museum und Kunstsammlung Schloss Hinterglauchau), Marburg (Privatbesitz, vormals Chemnitz) und Wellesley, USA (Davis Museum, Wellesley College) sowie ein weiteres Exemplar ohne Sockel in Privatbesitz.[5] Zu Lebzeiten Rodins existierten diese Bronzen noch nicht, auch im Musée Rodin in Paris befindet sich kein Gips im Bestand.[6] Demnach wird Rodin von dem Terrakottamodell keinen Gips angefertigt haben, wodurch dieses den Status eines Unikats erhält.

Schon 1979 formulierte Claude Keisch den Verdacht der unerlaubten Herstellung der Bronzen, und auch Schmollgen. Eisenwerth ging 2000 in einem Gutachten davon aus, dass von dem Terrakotta-Original nach der Erwerbung in New York (1912) und vor dem frühsten Erwerb einer Bronze (1956 in Leipzig) ein Gipsabguss hergestellt worden sein muss, von dem anschließend die nicht autorisierten Bronzegüsse ausgeführt wurden.[7] Der Unterschied zu den vom Musée Rodin in einer bestimmten Auflagenhöhe hergestellten Güssen besteht darin, dass die Bronzeserie nicht mit Stempeln und Datierungen versehen ist, die auf die postume Entstehung verweisen. Zudem liegt ihr nicht ein Originalgipsmodell des Künstlers zugrunde, sondern ein nachträglich von der Terrakotte abgeformtes neues Gipsmodell.

1 »Faun und Nymphe«, »Jupiter Taurus«, Tancock 1976, S. 270–273. Inv.-Nr. des Terrakottamodells 12.11.2, 1912 erworben.
2 Michael Grant / John Hazel: Lexikon der antiken Mythen und Gestalten, München 1994, S. 323.
3 Gsell 1979, S. 157.
4 Herwig Guratzsch, Museum der bildenden Künste Leipzig, Katalog der Bildwerke, Köln 1999, S. 275.
5 Archiv Skulpturensammlung, Staatliche Kunstsammlungen Dresden, Künstlerakte Rodin II. Freundliche Auskunft Alicia LaTores, Davis Museum at Wellesley College.
6 Es existiert jedoch ein Gips im größeren Format (Inv.-Nr. S. 5687), vgl. Rodin. La lumière de l'antique, Ausst.-Kat. Arles/Paris, Paris 2013. Freundliche Auskunft Chloé Ariot, Musée Rodin.
7 Ausst.-Kat. Berlin 1979, S. 120, Kat.-Nr. 22; Archiv Skulpturensammlung, Staatliche Kunstsammlungen Dresden, Künstlerakte Rodin II. S. auch Tancock 1976, S. 273.

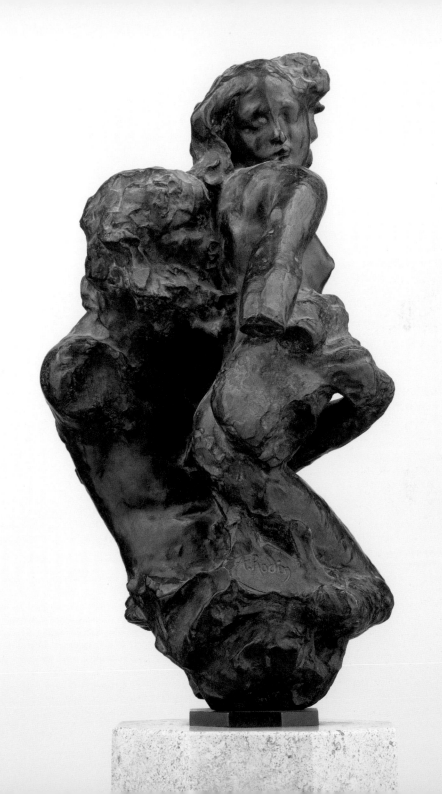

# Verzeichnis

### Mann mit gebrochener Nase
1863/64
Bronze, 31,5 × 19,5 × 15,5 cm
(Sockel 7,8 × 13 × 13 cm)
Sign. vorne unter dem Halsansatz: Rodin
Albertinum / Skulpturensammlung,
Inv. ZV 1288. 1894 vom Künstler erworben.

### Das eherne Zeitalter
1877
Gips, 181 × 66 × 70 cm
Sig. auf der Plinthe: Rodin
Albertinum / Skulpturensammlung,
Inv. Abg.-ZV 1885 (ASN 1738).
1894 vom Künstler erworben.

### Johannes der Täufer
1878
Gips, 201,5 × 85 × 127 cm
Sig. an der Standplatte vor dem
rechten Fuß: A. Rodin
Albertinum / Skulpturensammlung,
Abg.-ZV 2480 (ASN 4806). 1901 auf der
Internationalen Kunstausstellung Dresden
erworben. Geschenk eines Privatmannes
(Karl August Lingner). 1902 inventarisiert.

### Kleiner männlicher Torso, »Torse de Giganti«
1880er Jahre
Bronze, 27,3 × 18,6 × 11,3 cm
Sig. an der rechten Seite unten: Rodin
Albertinum / Skulpturensammlung,
Inv. ZV 1737. Von dem Geh. Regierungsrat
Woldemar von Seidlitz auf der Internatio-
nalen Kunstausstellung Dresden 1897
erworben und der Skulpturensammlung
als Geschenk übergeben.

### Eva
Um 1881
Marmor (vor 1900), 78 × 26 × 33 cm
Bez. auf der Bosse hinten: A. Rodin
Albertinum / Skulpturensammlung,
Inv. ZV 1890. 1900 auf der Weltausstellung
in Paris vom Künstler erworben.
1901 inventarisiert.

### Jean Paul Laurens
1882
Bronze (1896–1900), 58 × 38,5 × 31,5 cm
Sign. am rechten Schulteranschnitt:
A. Rodin; Gießermarke auf der Rückseite
unten: L. Perzinka / Fondeur / Versailles
Albertinum / Skulpturensammlung,
Inv. ZV 1888. 1900 auf der Weltausstellung
in Paris vom Künstler erworben.
1901 inventarisiert.

### Jean d'Aire (Schlüsselträger)
1886/1887
Gips, 205 × 67,5 × 63,5 cm
Albertinum / Skulpturensammlung,
Inv. Abg.-ZV 2481 (ASN 4804).
1901 auf der Internationalen Kunstaus-
stellung Dresden erworben. Geschenk
von Theodor und Erwin Bienert, Dresden.
1902 inventarisiert.

### Weinende Danaide
Um 1889
Gips, 28 × 19 × 24 cm
Albertinum / Skulpturensammlung,
Inv. Abg.-ZV 2645 (ASN 4811). Geschenk
des Künstlers 1904.

### Pierre Puvis de Chavannes
1891
Gips, 56 × 51 × 29,5 cm
Albertinum / Skulpturensammlung,
Inv. Abg.-ZV 2538 (ASN 4812).
1901 auf der Internationalen Kunstausstel-
lung Dresden erworben. Geschenk von
Louis Uhle, Dresden. 1902 inventarisiert.

### Victor Hugo, »Heroische Büste«, erste Fassung
1896
Gips, 73,5 × 59 × 57 cm
Albertinum / Skulpturensammlung,
Inv. ZV 1719 (ASN 4815). 1897 auf der
Ersten Internationalen Kunstausstellung
Dresden erworben.

### Die innere Stimme
1896
Gips, 149,5 × 70 × 60 cm
Albertinum / Skulpturensammlung,
Inv. Abg.-ZV 2070 (ASN 4816).
1897 auf der Internationalen Kunst-
ausstellung Dresden 1897 erworben.

### Jean d'Aire (Schlüsselträger)
1884/86 (Entwurf), ca. 1884–1899
(Ausführung), 1885–1899
(Reduktionsguss)

Bronze, 47 × 16,3 × 14,5 cm
Sig. am Gewand hinter dem rechten Fuß:
Rodin; Gießerstempel an der Standplatte
hinten: L. Perzinka / Fondeur
Albertinum / Skulpturensammlung,
Inv. ZV 1889 . 1900 auf der Weltaus-
stellung in Paris vom Künstler erworben.
1901 inventarisiert.

### Alexandre Falguière
1899
Gips, 43 × 24 × 25 cm
Sign. Rodin
Albertinum / Skulpturensammlung,
Inv. Abg.-ZV 2628 (ASN 1569).
Geschenk des Künstlers 1904.

### Der Denker
1903
(Kolossalfassung; die Tympanonfigur der
»Höllenpforte« entstand in den frühen
1880er Jahren, die Vergrößerung 1903)
Gips, 183,5 × 102,5 × 149 cm
Albertinum / Skulpturensammlung,
Inv. Abg.-ZV 2627 (ASN 4817). 1904
auf der Großen Kunstausstellung Dresden
erworben. Geschenk eines Privatmannes
(Bankdirektor Fritz Emil Günther).

### Eugène Guillaume
1903
Gips, 39 × 32 × 28 cm
Albertinum / Skulpturensammlung,
Inv. Abg.-ZV 2629 (ASN 1025).
Geschenk des Künstlers 1904.

### Kolossalkopf des Pierre de Wissant
1909
Gips, 83 × 48 × 55 cm
Bez. am Sockel unter dem rechten Ohr:
A. Rodin
Albertinum / Skulpturensammlung,
Inv. Abg.-ZV 2951 (ASN 4805).
Geschenk des Künstlers 1909.

### Gustav Mahler
1909
Bronze, 33 × 24,5 × 25,5 cm
(Sockel 12,3 × 15 × 15 cm)
Bez. am Schulteransatz links: A. Rodin;
erhaben gegossener Stempel innen:
A. Rodin; Gießerstempel am Nacken:
ALEXiS RUDiER / FONDEUR PARiS,
darunter: M
Albertinum / Skulpturensammlung,
Inv. ZV 2488. Geschenk der Herren
von Klemperer und Dr. Naumann,
erworben auf der Großen Kunstaus-
stellung Dresden 1912.

### Triton und Nereide
Um 1886 – 1893 (Entwurf);
postumer Guss, wohl 1950er Jahre
Bronze, 36,8 × 23,5 × 19,5 cm
(Sockel 6,8 × 15 × 15 cm)
Bez. unter dem linken Oberschenkel
der Nereide: A. Rodin; am linken
abgeschnittenen Knie der Nereide: AR
Albertinum / Skulpturensammlung,
Inv. ZV 3695. 1966 erworben.

Seit 1945 vermisste Werke:

### Paolo und Francesca
Vor 1886
Gips, vermutlich 27 × 57 × 22 cm
Albertinum / Skulpturensammlung,
Inv. Abg.-ZV 2537. 1901 auf der Internatio-
nalen Kunstausstellung Dresden erworben,
Geschenk von Louis Uhle, Dresden. 1902
inventarisiert.

### Kauernde
Um 1882
Gips, H. 32 cm
Albertinum / Skulpturensammlung,
Inv. Abg.-ZV 2644. Geschenk des
Künstlers 1904.

### Kleine Gruppe von zwei Fauninnen
### (laut Zugangsverzeichnis der Abgüsse,
### gemeint sind wohl »Drei« Fauninnen)
Um 1882
Gips, H. 15,5 cm
Albertinum / Skulpturensammlung,
Inv. Abg.-ZV 2646. Geschenk des
Künstlers 1904.

# Leben und Werk

ZUSAMMENGESTELLT VON ELENA RIEGER

**1840** Rodin wird am 12. November in Paris geboren.

**1854–1857** Schüler von Horace Lecoq de Boisbaudran an der »Petite École«.

**1857–1859** Dreimalige Bewerbung um die Aufnahme im Fach Bildhauerei an der »École des Beaux-Arts« (Grand École), jedoch ohne Erfolg.

**1858** Tätigkeit als Bauplastiker im Dienst der Stadterneuerung unter Napoleon III.

**1860** Es entsteht das erste bekannte Werk: die Büste des Vaters »Jean-Baptiste Rodin«.

**1862/63** Nach dem frühen Tod der Schwester Maria Eintritt als Novize in den Orden »Pères du Très-Saint-Sacrement«, nach einigen Monaten Rückkehr nach Paris, wo er sich sein eigenes Atelier in einem Pferdestall in der Rue de la Reine Blanche einrichtet.

**1864** Abendkurse bei Antoine-Louis Barye und Mitarbeiter in der Bildhauerwerkstatt von Albert-Ernest Carrier-Belleuse. Er lernt Rose Beuret kennen, die bis zu beider Tod seine Lebensgefährtin wird.

**1865** Der Künstler versucht sein Debüt im Pariser Salon mit der Maske des »Mannes mit gebrochener Nase«, sie wird abgelehnt.

**1866** Geburt des Sohnes Auguste-Eugène Beuret.

**1870** Einberufung als Nationalgardist im Deutsch-Französischen Krieg, Entlassung vor Kriegsende.

**1871** Erste Ausstellungsbeteiligung in Brüssel und erneute Zusammenarbeit als Bauplastiker mit Carrier-Belleuse bis 1872, Wechsel in die Werkstatt von Antoine-Joseph van Rasbourgh 1873.

**1875** Die Marmorfassung des »Mannes mit gebrochener Nase« wird zum Pariser Salon zugelassen.

**1876** Reise nach Rom und Florenz, Studium der Werke Michelangelos und Donatellos, nach der Rückkehr Beginn der Arbeit am »Ehernen Zeitalter«.

**1877** Ausstellung des »Ehernen Zeitalters« in Brüssel, anschließend im Salon in Paris. Dem Künstler wird unterstellt, er habe die Plastik vom lebenden Model abgeformt; Rückkehr nach Paris.

**1878** Vorstudien zu »Johannes dem Täufer«, Entstehung des »Schreitenden Mannes«.

**1879** Tätigkeit in der Porzellanmanufaktur in Sèvres.

**1880** Durch die Unterstützung von Freunden wird das »Eherne Zeitalter« (Bronze) und »Johannes der Täufer« (Gips) im Salon ausgestellt und vom französischen Staat angekauft. Staatsauftrag für das Portal des geplanten »Musée des Arts Décoratifs«, Rodin entwirft das »Höllentor«, das ihn zeit seines Lebens

beschäftigen wird. Er bezieht sein Atelier im »Dépôt des marbres« in der Rue de l'Université.

**1881** »Eva«, der »Denker« und die Büste »Jean Paul Laurens« entstehen, die Bronze »Johannes des Täufers« wird nach der Salon-Ausstellung vom französischen Staat erworben.

**1882** Anfertigung der Büsten von Künstlerfreunden, Arbeit an der »Ugolino«-Gruppe.

**1883** Weitere Porträts entstehen, Rodin begegnet der 19-jährigen Camille Claudel, die Modell, Schülerin, Mitarbeiterin und Geliebte wird.

**1885** Auftrag für die »Bürger von Calais«.

**1886** Vollendung der »Bürger von Calais«, Präsentation von Werken aus dem Zusammenhang des »Höllentores« in der Pariser Galerie Georges Petit und Auftrag der Stadt Santiago de Chile für Denkmäler Benjamín Vicuña Mackennas und General Lynchs'.

**1887** Zeichnungen für Charles Baudelaires »Blumen des Bösen«.

**1888** Auftrag des französischen Staates für eine Marmorfassung des »Kusses« anlässlich der Weltausstellung 1889, Anmietung eines gemeinsamen Ateliers mit Camille Claudel.

**1889** Ernennung zum Mitglied der Jury der Weltausstellung und des Salons, die Ausstellung von 36 Werken in der Galerie Georges Petit gemeinsam mit Arbeiten Claude Monets bringt Rodins Durchbruch; Auftrag für ein Denkmal für Claude Lorrain in Nancy sowie für Victor Hugo in Paris.

**1890** Gründungsmitglied der Societé nationale des Beaux-Arts, Ablehnung des Entwurfs für das Denkmal Victor Hugos.

**1891** Auftrag für ein Denkmal für Honoré de Balzac und Beginn eines neuen Entwurfes für das Denkmal Victor Hugos. Reise mit Camille Claudel in die Touraine und Besuch der Kanalinseln.

**1893** Rodin wird als Vizepräsident Nachfolger Jules Dalous an der Société nationale des Beaux-Arts.

**1894** Auftrag für ein Denkmal Sarmientos in Buenos Aires, Einladung von Claude Monet nach Giverny und Treffen mit Paul Cézanne.

**1895** Kauf der »Villa des Brillants« in Meudon, Kritik am Balzac-Denkmal und Einweihung des »Denkmals der Bürger von Calais« in Calais.

**1897** Rodin ist mit sechs Skulpturen auf der Kunstausstellung in Dresden vertreten, das Denkmal für Victor Hugo wird präsentiert.

**1898** Endgültige Trennung von Camille Claudel, die Societé des gens des lettres lehnt den Balzac-Entwurf für das Denkmal ab.

**1899** Auftrag für ein Denkmal für Puvis de Chavannes, die Büste Falguières entsteht.

**1900** Ausstellung mit 150 Werken im Rahmen der Weltausstellung in Paris, präsentiert in einem eigenen Pavillon an der Place de l'Alma und damit internationaler Durchbruch. Rodin wird Mitglied der königlichen Akademie der Bildenden Künste in Dresden und korrespondierendes Mitglied der Berliner Secession.

**1901** Ausstellung mit den Fotografien der Werke Rodins von Eugène Druet in der »Galerie des artistes modernes« in Paris, Demontage des Ausstellungspavillons an der Place de l'Alma und Aufbau als Atelier in Meudon.

**1902** Bekanntschaft mit Rainer Maria Rilke. Alexis Rudier wird Rodins Hauptgießer, eine große Ausstellung in Prag eröffnet.

**1903** Ernennung zum Präsidenten der »International Society of Painters, Sculptors and Engravers« in London. Rilke veröffentlicht sein Buch »Auguste Rodin«.

**1904** Präsentation der großen Gipversion des »Denkers« in London und einer Bronzefassung in Paris, Ausstellungsbeteiligungen in mehreren deutschen Städten (Weimar, Krefeld, Leipzig, Düsseldorf, Dresden).

**1905** Verleihung der Ehrendoktorwürde durch die Universität Jena, Rilke wird Rodins Sekretär.

**1906** Rilke wird von Rodin entlassen, der monumentale »Denker« wird vor dem Pariser Panthéon errichtet, Rodin zum ordentlichen Mitglied der Akademie der Künste in Berlin ernannt. Die Ausstellung seiner Zeichnungen in Weimar wird zum Skandal, der Direktor Harry Graf Kessler tritt daraufhin zurück.

**1907** Versöhnung mit Rilke, erste umfassende Präsentation von Zeichnungen in der »Galerie Bernheim-Jeune« in Paris und Verleihung der Ehrendoktorwürde der Universität Glasgow.

**1908** Bezug des Hôtel Biron als Stadtdomizil durch die Vermittlung von Rilke.

**1909** Aufstellung des Denkmals für Victor Hugo in der Gartenanlage des Palais Royal.

**1910** Ernennung zum »Grand Officier« der Ehrenlegion.

**1911** Nach einer Ausstellung in der Akademie der Künste in Berlin lehnt Kaiser Wilhelm II. die Verleihung des Ordens pour le Mérite an Rodin ab.

# Literatur

**1912** Erster Schlaganfall. Rodin-Aus stellung in Tokio und Eröffnung eines »Rodin-Raums« im Metropolitan Museum in New York.

**1913** Reise nach London.

**1914** Veröffentlichung der »Kathedralen Frankreichs«, Verschlechterung des Gesundheitszustandes. Reise nach England und Schenkung von 18 Skulpturen an das Victoria und Albert Museum; Reise nach Rom.

**1915** Erneute Romreise und Anfertigung des Porträts von Papst Benedikt XV.

**1916** Rodin erleidet zwei weitere Schlaganfälle. Der Künstler bietet dem französischen Staat die Schenkung seiner Werke für ein Rodin-Museum an, das im Hôtel Biron eingerichtet werden soll. Das Museum wird 1919 eröffnet.

**1917** Rodin heiratet am 29. Januar Rose Beuret, die wenig später stirbt. Rodin stirbt am 17. November. Der Künstler wird neben seiner Gattin im Park der Villa des Brillants in Meudon bestattet. Über dem Grab wird die Statue des Denkers errichtet.

Ausst.-Kat. Berlin 1979
Rodin. Plastik, Zeichnungen, Graphik, Ausst.-Kat. Staatliche Museen zu Berlin, Alte Nationalgalerie, Berlin 1979, hg. v. Claude Keisch, Berlin 1979.

Ausst.-Kat. Dresden 1994
Das Albertinum vor 100 Jahren – Die Skulpturensammlung Georg Treus, Ausst.-Kat. Skulpturensammlung, Staatliche Kunstsammlungen Dresden, Albertinum, Dresden 1994, hg. v. Kordelia Knoll, Dresden 1994.

Ausst.-Kat. Hamburg/Dresden 2006
Vor 100 Jahren. Rodin in Deutschland, Ausst.-Kat. Buccrius Kunst Forum Hamburg/Skulpturensammlung, Staatliche Kunstsammlungen Dresden 2006, hg. v. Ortrud Westheider, Heinz Spielmann, Astrid Nielsen und Moritz Woelk, München 2006.

Ausst.-Kat. Marl 1997
Auguste Renoir. Die Bürger von Calais – Werk und Wirkung, Ausst.-Kat. Skulpturenmuseum Glaskasten Marl, Marl 1997/1998/ Musée Royal de Mariemont, Morlanwelz 1998, hg. v. Skulpturenmuseum Glaskasten Marl, Ostfildern-Ruit 1997.

Ausst.-Kat. Marseille 1997
Rodin. La voix intérieure, Ausst.-Kat. Musée des Beaux Arts de Marseille, Marseille 1997, hg. v. Luc Georget, Antoinette Le Normand-Romain, Marseille 1997.

Ausst.-Kat. Paris 2001
Rodin en 1900. L'exposition de l'Alma, Ausst.-Kat. Musée du Luxembourg, Paris 2001.

Ausst.-Kat Paris 2003
D'ombre et de marbre. Hugo face à Rodin, Ausst.-Kat. Maison de Victor Hugo, Paris 2003/2004, hg. v. Martine Contensou, Alexandrine Achille, Paris 2003.

Ausst.-Kat. Paris 2017
Rodin. Le livre du centenaire, Ausst.-Kat. Grand Palais, Galeries nationales, Paris 2017, hg. v. Catherine Chevillot, Antoinette Le Normand-Romain, Paris 2017.

Ausst.-Kat. Washington 1981
Rodin Rediscovered, Ausst.-Kat. National Gallery of Art, Washington 1981/1982, hg. v. Albert E. Elsen, Washington 1981.

Ausst.-Kat. Wien 2010
Rodin und Wien, Ausst.-Kat. Belvedere Wien, Wien 2010/2011, hg. v. Agnes Husslein-Arco, Stephan Koja, München 2010.

Clemen 1905
Paul Clemen, Auguste Rodin, in: Die Kunst für alle 20 (1904/1905), S. 289 – 307, S. 321 – 335.

Elsen 1965
Albert E. Elsen (Hg.), Auguste Rodin. Readings on His Life and Work, Englewood Cliffs 1965.